HENRY HAVARD

LETTRE
SUR
L'ENSEIGNEMENT
DES
BEAUX-ARTS

Prix : 1 Franc

PARIS

A. QUANTIN, IMPRIMEUR-ÉDITEUR

7, RUE SAINT-BENOIT, 7

1879

LETTRE

sur

L'ENSEIGNEMENT

DES BEAUX-ARTS

LETTRE

SUR

L'ENSEIGNEMENT

DES BEAUX-ARTS

PAR

HENRY HAVARD

PARIS

A. QUANTIN, IMPRIMEUR-ÉDITEUR

7, RUE SAINT-BENOIT, 7

1879

LETTRE

SUR

L'ENSEIGNEMENT

DES BEAUX-ARTS

Le 26 novembre 1878, un fait s'est passé à Versailles, à la Chambre des députés, qui mérite d'être retenu et qui certainement fera époque. Un ministre, M. Bardoux, à propos de la discussion du *Budget des Beaux-Arts,* est venu proclamer la nécessité pour la nation tout entière d'apprendre le dessin. Il a montré aux représentants du pays cet enseignement, jusque-là relégué parmi les « connaissances facultatives », comme étant devenu un des éléments d'éducation désormais indispensables ; et, comme consécration à cette théorie nouvelle, il a demandé à la Chambre des députés la création de vingt et un nouveaux fonctionnaires, c'est-à-dire un accroissement de charges pour les contribuables.

Ceci, n'est-il pas vrai, est déjà fort remarquable ? Mais le plus curieux n'est pas là. C'est que, dans cette assemblée de 500 membres venus de tous les points

du territoire, composés des éléments les plus divers, empruntés à toutes les professions, animés des passions les plus hostiles, il ne s'est trouvé aucun contradicteur pour s'inscrire en faux contre la théorie énoncée par le ministre de l'instruction publique; et pour lui crier de son banc, ou lui démontrer à la tribune que l'enseignement des Beaux-Arts n'est point devenu une des nécessités sociales de notre temps.

On a pu, comme le rapporteur, M. Antonin Proust, s'élever contre la mesure préconisée par M. Bardoux, discuter l'opportunité de ces fonctionnaires nouveaux qui vont émarger au budget. On a pu dire avec lui que « l'enseignement du dessin doit être organisé avant d'être inspecté ». On a pu ajouter avec M. Janvier de la Motte que le meilleur moyen « pour encourager le dessin, c'est de trouver des gens qui encouragent cet enseignement dans les départements et dans les communes »; ou encore avec. M. Ganivet traiter les nouveaux inspecteurs « de fonctionnaires inutiles ». Mais personne ne s'est levé pour déclarer que « le dessin, et par conséquent les Beaux-Arts, n'ont rien à démêler avec l'organisation politique d'un pays; que leur enseignement n'est pas nécessaire; qu'il ne joue aucun rôle dans la marche de la civilisation, ni dans le développement des forces vives d'un peuple. »

Cela n'a pas été dit, et tous les Français qui étudient, méditent, réfléchissent en ont été très fiers et très heureux. Très fiers, parce que la tribune française est peut-être la seule tribune au monde, où de pareilles questions peuvent se produire sans soulever de protestations. Très heureux, parce que nier l'importance politique et sociale des Beaux-Arts eût été une sottise et une absurdité.

Quoi qu'on dise et quoi qu'on fasse, en effet, l'Art est indispensable à un peuple libre; il est l'estampille de sa civilisation, et son enseignement comme sa protection sont des devoirs qui s'imposent à tous les gouvernements soucieux de la grandeur de leur pays, de sa moralité, de son prestige et de sa richesse.

La psychologie et la sociologie sont d'accord pour proclamer ces hautes vérités. Mais peut-être ne sont-ce point ces sciences élevées, non plus qu'une étude approfondie du rôle de l'Art dans nos sociétés modernes qui ont dicté aux députés de Versailles leur unanimité. Peut-être ont-ils obéi simplement à une de ces convictions générales, formées, comme il arrive souvent, par un courant d'opinion qui lève tous les scrupules. Peut-être n'y a-t-il eu, dans leur adhésion aux paroles de M. Bardoux, qu'un de ces mouvements instinctifs, qui sont parfois le guide le plus sûr des majorités parlementaires. Quoi qu'il en soit, la décision prise s'est trouvée cette fois d'accord avec les plus hautes conceptions philosophiques de la sociologie moderne. A ce titre, le débat du 26 novembre 1878 mérite l'attention du monde entier. Pour la première fois, on a déclaré devant une assemblée législative que l'Art était une nécessité sociale. C'est là désormais un fait acquis, mais contre lequel trop d'esprits protestent encore, pour que nous n'essayions pas de le démontrer scientifiquement.

I.

Il est un point, sur lequel tous les hommes qui ont étudié les grandes lois qui régissent la vie des peuples, sont aujourd'hui d'accord : c'est qu'une société ne peut progresser qu'à la condition qu'une fraction au moins de sa population ait des loisirs. — Il est clair en effet qu'une agglomération d'hommes qui, depuis l'heure de son réveil jusqu'à celle de son coucher, serait occupée exclusivement à pourvoir à ses besoins matériels, ne saurait progresser et demeurerait rivée à un état de barbarie grossière.

Aussi, dès les premiers âges du monde, voyons-nous ce besoin de loisirs s'imposer aux sociétés naissantes. Dès l'antiquité, les philosophes en constatent la nécessité et en préconisent la réalisation. « C'est un principe admis, écrit Aristote dans son examen de la constitution lacédémonienne, que dans un bon gouvernement, les citoyens occupés à la chose publique doivent être débarrassés du soin de pourvoir à leurs premiers besoins. » Or, à Sparte, ce sont tous les citoyens qui s'occupent de la chose publique. On est donc peu surpris de voir Aristote considérer l'esclavage comme existant « par une loi de nature ».

Au siècle dernier, Jean-Jacques Rousseau, reprenant à son tour l'examen de la constitution de Sparte, arrive aux mêmes conclusions : « Chez les Grecs, nous dit-il, tout ce que le peuple avait à faire (en fait de gouvernement), il le faisait par lui-même, des esclaves faisaient ses travaux ; sa grande affaire était la liberté. Quoi ! la liberté ne se maintient-elle qu'à l'aide de la servitude ? Peut-être : les deux excès se touchent, il y a telle position malheureuse, où le citoyen ne peut être parfaitement libre que l'esclave ne soit entièrement esclave. » — Ainsi, quand, il y a trente ans, Edward Gibbon Wakefield, après une étude approfondie de l'esclavage dans les colonies anglaises, en arrivait à déclarer comme une vérité reconnue par lui, que le « *loisir* est le grand besoin des sociétés naissantes », il ne découvrait pas, comme l'ont pensé H. Spencer et W. Bagehot, une loi absolument nouvelle ; il retrouvait une nécessité vieille comme le monde, constatée par Aristote, et dont la mise en pratique avait permis aux républiques de l'antiquité d'établir ce qu'Herbert Spencer a si bien nommé « un gouvernement de discussion ».

Depuis lors, toutes les formes sociales connues se sont mises d'accord avec ce principe. Esclavage, servitude, organisation féodale, privilèges de la noblesse, régime du cens n'ont eu d'autre but, que de déléguer l'administration de la fortune publique et du pouvoir, à une classe privilégiée, munie de loisirs obtenus grâce à l'asservissement et à l'exploitation des classes inférieures.

Mais aujourd'hui nous n'en sommes plus là. La révolution française a renversé cet édifice vermoulu. Elle a passé son inflexible niveau sur toute la société.

Elle a proclamé les hommes égaux devant la loi. La révolution de février nous a donné l'égalité politique. La troisième république nous a faits égaux pour la défense de la patrie, et le sentiment démocratique, qui a poussé de si fortes racines dans tous les cœurs français, est en train de faire pénétrer le sentiment d'égalité jusque dans nos mœurs. Est-ce à dire pour cela que la loi énoncée par Aristote, admise par Rousseau et consacrée par l'adhésion de Gibbon Wakefield, de Spencer et Bagehot ait pris fin ? Assurément non. En conséquence, pour que notre civilisation puisse obtenir la somme de perfection dont elle est susceptible, il est donc indispensable que tous ceux qui concourent au gouvernement de l'État (et en France c'est la nation tout entière) aient à leur disposition une quantité plus ou moins considérable de loisirs, en harmonie avec la somme de devoirs politiques qui leur incombent.

C'est là ce que comprennent admirablement, et par une sorte d'intuition merveilleuse, toutes les classes inférieures de la population. Aussi voyons nous, depuis trente ans, c'est-à-dire depuis que la grande émancipation de 1848 a créé le suffrage universel, le mouvement ouvrier manifester des tendances toutes nouvelles. Les grèves n'ont plus, comme par le passé, pour unique objectif une augmentation de salaire ; elles visent surtout une diminution d'heures de travail, c'est-à-dire la conquête de ces loisirs indispensables au déshérité, à l'ouvrier, au prolétaire, tout comme au riche et au puissant, pour qu'ils puissent l'un et l'autre méditer sur leurs devoirs politiques, et acquérir l'éducation nécessaire au régulier exercice de leur droit de citoyen.

Les admirables transformations qui, depuis le

commencement de ce siècle, se sont manifestées dans les conditions matérielles de l'industrie, les progrès constamment réalisés, les machines sans cesse perfectionnées, se substituant peu à peu au travail manuel et remplaçant dès lors l'esclave antique, nous laissent entrevoir, dans un avenir plus ou moins éloigné, la réalisation de ce vœu si normal et si naturel. Mais, pour ce moment décisif, pour cette heure solennelle où chaque citoyen aura enfin ce temps de loisir qu'il lui faut, est-ce qu'il ne se dresse pas un gros problème ? Quel emploi ces millions d'hommes émancipés feront-ils de ces loisirs ?

A cela la réponse ne se fait point attendre. S'ils sont demeurés des hommes primitifs, brutaux, grossiers, sans éducation, ils chercheront à occuper les instants de liberté laborieusement conquis à la satisfaction de leurs appétits matériels et de vulgaires besoins. Ils mangeront avec excès, ils boiront au delà de leur soif, ou bien ils chercheront la dangereuse satisfaction d'autres appétits sensoriels ; car c'est uniquement de leurs sens à l'état de nature, ou dépravés par les excès, que leur viendront tous leurs plaisirs. Dans ce cas, ces millions d'hommes constitueront, pendant toute la durée de leurs loisirs, un danger permanent pour la société.

Si, au contraire, l'esprit de l'ouvrier a été dégrossi, affiné, si son cerveau a été éveillé à la conception et à l'analyse des idées métaphysiques, si ses yeux ont été intéressés aux merveilles de la peinture et ses oreilles ouvertes aux sublimes éloquences de la musique, si en un mot notre travailleur est devenu ce que Turgot appelait avec tant de raison « un homme perfectionné », alors, bien loin d'être une occasion de trouble pour l'agglomération dont il fait partie, il constituera

pour ses concitoyens un élément de concorde et d'union, il participera d'une façon active à la prospérité de tous et à la satisfaction générale.

Dix mille individus, se réunissant pour écouter de la musique, ou pour regarder des tableaux, ou pour considérer des statues, ne sauraient constituer un danger pour la paix publique. Cinq cents individus, se réunissant pour boire avec excès, peuvent mettre la cité en péril.

Voilà pourquoi, dès l'antiquité la plus reculée, nous voyons toutes les nations civilisées, policées, supérieures en un mot, encourager chez elles, le développement des Beaux-Arts, et pousser vers leur culture les classes douées de loisir. C'est parce qu'elles sentent, parce qu'elles comprennent que les arts remplissent dans la société un rôle éminemment civilisateur. C'est parce qu'en créant à l'homme une foule de besoins factices, dont la satisfaction, bien loin d'être dégradante, est au contraire une source de perfectionnement, d'amélioration physique et morale, les Arts détournent son attention de certains besoins sensoriels, qu'il n'est que trop disposé à écouter et qui constituent un danger permanent pour la vie publique. C'est parce qu'ils forment ainsi une sorte de police préventive, préservatrice de ce que nous regardons comme un péril et comme un mal.

Je n'ai point ici à étudier si ce fait éminemment remarquable est raisonné ou s'il est simplement instinctif. — Il me suffit qu'il existe. — Et son existence est d'autant plus évidente que de tous les Arts, ce sont ceux qui s'éloignent le plus de la satisfaction d'un besoin matériel qui sont considérés comme étant de l'essence la plus relevée. Ceux qui sont en apparence les

plus inutiles, ceux dont l'homme peut physiquement le mieux se passer : la poésie, la sculpture, la peinture, la musique, sont ceux précisément pour lesquels la Société professe le plus grand respect, auxquels elle réserve ses plus précieux encouragements et prodigue ses plus hautes récompenses.

Et nous-mêmes, quand à la distance de plusieurs siècles nous jugeons ces époques disparues, ne trouvons-nous point dans les Beaux-Arts un critérium pour estimer le caractère, les mœurs, le degré de culture? ne sont-ils pas à nos yeux le corollaire obligé d'une civilisation plus ou moins parfaite et que nous proportionnons le plus souvent aux vestiges d'art qui nous restent? Chaque jour nous admettons comme un fait acquis que lorsque la classe dominante d'une nation, cette classe privilégiée, douée de loisirs, a approché de la perfection sociale, ses arts, eux aussi, ont approché de la perfection. Ceci n'est pas pour nous une coïncidence fortuite, c'est une loi, une loi fatale, inéluctable, évidente presque un axiome.

Mais, objectera-t-on, ces efflorescences sociales n'ont qu'un temps. Après ces périodes admirables, on assiste inévitablement à une décadence suivie même parfois d'une nuit complète. Eh quoi, cela vous surprend-il? Le contraire seul cependant devrait nous étonner; car ou ces bouleversements sont causés par l'envahissement de l'étranger et dès lors ils s'expliquent naturellement, ou bien ils sont le résultat d'une évolution sociale, et là encore, ils s'expliquent par cette imprévoyance continuelle, dédaigneuse, méprisante, avec laquelle les classes dirigeantes ont constamment tenu le peuple en dehors du mouvement intellectuel,

à l'écart de tout ce qui pouvait lui former les sens et le goût.

Ah ! vraiment, certains oisifs de notre temps ont beau jeu de reprocher aux ouvriers de s'abandonner à des plaisirs grossiers et vulgaires, d'aimer le cabaret. Qu'a-t-on donc fait jusqu'à ce jour pour qu'il en fût autrement ? quels plaisirs honnêtes a-t-on donc mis à leur portée ? Est-ce pour eux qu'on construit des palais et qu'on subventionne des théâtres ? Et cependant quel besoin de s'instruire, quel goût pour voir, pour écouter, quelle avidité pour apprendre ces braves gens ne montrent-ils pas !

Qu'un marchand de tableaux, de plâtres, d'estampes, de photographies même, ouvre sa boutique sur une voie fréquentée, et vous verrez tous ces travailleurs dérober un instant à leur gagne-pain pour dévorer des yeux les images qu'on leur montre. Qu'un facteur d'orgues ou de pianos fasse essayer par un virtuose de dixième ordre les instruments qu'il met en vente, et cent personnes s'arrêteront pour écouter cette pseudo-mélodie. Voyez nos musées, le dimanche, et en semaine aux quelques heures de liberté que laisse le travail, ils sont pleins d'ouvriers, ils y mènent leurs enfants dès leur plus tendre jeunesse ; et cependant ces grands bâtiments ont un aspect solennel et peu sympathique, bien fait pour intimider les pauvres et les petits. Et ces musées eux-mêmes ne sont-ils pas un vaste livre, que personne ne leur apprend à déchiffrer ? Ils y viennent cependant, attirés, fascinés en quelque sorte par ces conceptions d'un ordre supérieur. M. Tirard, dans cette mémorable séance du 26 novembre, nous montrait des ouvriers « prélevant sur leur modeste salaire de quoi louer un local, l'éclai-

rer, le pourvoir de modèles, et venant y corriger les ouvrages de pauvres apprentis ». N'est-ce pas admirable ?

Ah ! ceux-là sont bien coupables, qui avec une déplorable persistance et un inqualifiable dédain, ont refusé au peuple cette manne intellectuelle dont il se montre si avide; et ce sera un titre de la Chambre actuelle à la reconnaissance de la postérité, d'avoir admis comme une chose simple, naturelle, logique, que l'enseignement des Beaux-Arts doit être généralisé dans notre pays.

Ajoutons qu'à côté de ces raisons empruntées aux hautes spéculations de la philosophie et de la sociologie, il en est d'autres, d'un caractère moins élevé, mais peut être, d'une opportunité tout aussi pressante, qui viennent se joindre pour presser la réalisation de cet enseignement universel de l'Art. Je veux parler de notre production artistique qui est la source de richesses considérables, que nous envient tous les peuples qui nous entourent. « C'est au dessin, disait M. Bardoux, que la ville de Paris doit d'exceller dans tous les articles qui ont fait l'admiration du monde à notre dernière exposition. » C'est à sa supériorité artistique que Paris doit en effet d'être, depuis deux siècles, le dispensateur de la mode et le fournisseur attitré de tous les articles de goût.

Déjà au XVIIe siècle, il envoyait à la *Fiera franca* de Venise ces fameuses poupées tout habillées, qui allaient apprendre aux patriciennes des Lagunes comment on devait porter la cornette et le jupon plissé. Déjà, à l'époque du traité de Nimègue, un Anglais qui ne nous aimait guère, le chevalier Temple, essayait d'éterniser nos dissensions avec l'Europe pour nous

enlever la fourniture de ces futilités qui attiraient en France les capitaux de tous les pays. Cette supériorité, par un surprenant concours de circonstances heureuses, nous l'avons conservée jusqu'à ce jour; mais, sous peine de déchoir, il est plus que jamais nécessaire que nous la conservions intacte.

Les pays étrangers, ce n'est un mystère pour personne, font les plus grands efforts pour nous la ravir. En Angleterre, en Belgique, en Autriche, en Allemagne, on rivalise de travail et de soin pour développer l'instruction artistique du peuple, et pour arriver à se passer de nous. L'Amérique du Nord, qui depuis un siècle était la principale tributaire de l'Europe, commence à cesser d'être notre cliente. Elle ne nous demande plus de machines; bientôt même elle nous en fournira. Déjà elle nous offre du papier, des montres, des tissus; dans dix ans, elle importera du vin dans une partie du vieux monde. Plus que jamais, il nous faut consolider notre suprématie artistique et développer dans ce sens notre éducation et notre goût. M. Bardoux avait donc, au point de vue purement économique, dix fois raison de venir préconiser à la tribune l'enseignement des Beaux-Arts. Mais il faut savoir si, en limitant cet enseignement à celui du dessin, il allait assez loin et exprimait une idée vraiment pratique. Qu'est-ce que le dessin? quelle est sa portée? quel rôle joue-t-il dans l'économie générale des Beaux-Arts et dans leur enseignement? Autant de questions qu'on a rarement étudiées, qui n'ont jamais été résolues, et qui méritent cependant d'être approfondies d'une façon scientifique. Car ce sont ces questions préliminaires qu'il faut avant tout élucider, si l'on

veut avancer dorénavant d'une façon à peu près certaine, et marcher à la solution du problème qui nous préoccupe, sans chance d'erreur et sans tâtonnements.

II.

Certes ce n'est pas moi qui voudrais nier l'importance du dessin, ni mettre en doute les innombrables services qu'il nous rend chaque jour. Il est trop intimement lié aux beaux-arts plastiques, dont il est en quelque sorte la calligraphie, pour qu'on puisse contester un instant la nécessité de son enseignement.

En outre, on peut le considérer comme une langue, langue limitée il est vrai, déchue de son universalité depuis l'invention de l'écriture phonétique, devenue purement optique, c'est-à-dire s'adressant exclusivement aux yeux et ne pouvant exprimer clairement que ce que les yeux peuvent comprendre, c'est-à-dire des formes. Mais ces formes sont elles-mêmes capables de suggérer des idées abstraites, en sorte que, malgré sa limitation, on est fondé de dire que c'est une langue complète et même d'ajouter avec M. E. Fétis[1] que c'est une langue générale, car les peintres et les sculpteurs de tous les pays la parlent assez clairement pour être compris par tous les peuples et à toutes les époques.

1. E. Fétis, *l'Art dans la Société et l'État*. Bruxelles 1870, p. 21.

Ainsi donc le dessin est une connaissance précieuse, un langage particulier, qui met à notre disposition un moyen nouveau d'exprimer nos conceptions, qui étend le cercle de nos relations. Il serait donc souhaitable que chacun de nous connût au moins les éléments du dessin. Il serait excellent que nous puissions, comme le demandait M. Tirard, généraliser un enseignement « qui permît aux hommes, qui plus tard seront dans le commerce ou l'industrie, de donner à leur idée, par un croquis, une figure, quelque chose de plus saisissant ». Cela serait souhaitable au même titre qu'il serait souhaitable que chacun de nous pût parler une ou plusieurs langues étrangères, et noter à l'audition une mélodie peu compliquée. Mais cela est-il indispensable? Voilà une autre question. Mais cela est-il possible? Encore une question nouvelle et qui est loin, elle aussi, d'être résolue.

En tout ceci, il me paraît qu'on fait une confusion étrange. Le dessin n'est point l'Art, en effet, il n'en est que l'expression, ou pour mieux dire qu'une des expressions, puisqu'il se borne à l'écriture des formes. Les joies qui naissent des harmonies de coloration lui échappent; l'habileté qui consiste à « échantillonner des nuances », pour me servir d'un terme technique, cette habileté qui constitue la grande supériorité des couturières et des modistes françaises, de nos fabricants de soieries et de rubans, n'a rien à démêler avec lui. Lui-même, il nous apprend à tracer des formes, mais non point à les comprendre. Parler anglais et comprendre Shakespeare sont deux. Ni Spiers ni Robertson ne vous révèlent les beautés du poète, et l'on peut comprendre Shakespeare sans savoir l'anglais. De même pour le dessin. Dix ans d'étude d'après l'exemple ou la bosse ne nous

font pas comprendre Raphaël, et on peut le comprendre sans savoir dessiner.

En outre, l'enseignement universel du dessin tel qu'on paraît vouloir l'établir, tel que semble le souhaiter le secrétaire perpétuel de l'Académie des Beaux-Arts quand il prétend « qu'on doit aujourd'hui savoir dessiner comme on sait lire et écrire », est-il une chose possible ? Pour établir un enseignement, il faut des élèves, des maîtres et un matériel scolaire. Et d'abord aurez-vous des élèves ? ne savez-vous pas qu'à mesure que nous descendons les échelons de la société, nous nous trouvons en présence d'exigences de plus en plus tyranniques ? Le temps devient d'un prix extrême. L'apprentissage remplace partout l'éducation. Beaucoup de parents refusent à leurs enfants l'instruction primaire réduite à sa plus simple expression, et cela non par mauvais vouloir, mais par pauvreté. Sous peine de devenir une très lourde charge pour sa famille, l'enfant doit, en effet, de bonne heure gagner sa vie. Si donc vous allez augmenter son temps d'école par l'adjonction d'un enseignement nouveau, vous vous heurterez à des résistances multiples. Songez que vous n'avez pas pu, même pour la lecture et l'écriture, arriver à l'enseignement obligatoire ! quelle sanction aurez-vous pour votre nouvel enseignement?

En second lieu, où prendrez-vous vos maîtres ? Avez-vous seulement calculé le nombre de professeurs qui vous sera nécessaire ? Il vous en faudra trente mille pour le moins. Où sont-ils ? Pour ceux-là se contentera-t-on de la lettre d'obédience ? — Non, puisque vous avez déjà institué des examens. Mais tout examen subi indique une capacité reconnue. Toute capacité mérite un salaire, et un salaire d'autant plus

élevé que la capacité est mieux constatée. Où trouverez-vous des fonds pour payer vos professeurs, vous qui êtes forcés de marchander leurs honoraires à nos pauvres maîtres d'école? Quels appointements dérisoires allez-vous leur allouer, et ne savez-vous pas que déjà, faute de rémunération suffisante, dans nos lycées et nos écoles spéciales, on n'a le plus souvent pour maîtres de dessin, que des artistes de cinquième ordre, ceux qui, faute d'idées ou de savoir, ont dû renoncer pour toujours aux honneurs, à la fortune et à la gloire? Combien pourrait-on citer d'exceptions? Une trentaine tout au plus, et vous n'avez que 500 établissements d'instruction publique en France où le dessin soit obligatoire.

Reste le matériel. Élèverez-vous des salles d'étude avant que d'avoir construit des écoles? Avez-vous un modèle pour vos bancs, pour vos cartons, pour vos exemples? Portecrayons, crayons, papier et le reste, il vous faudra tout fournir: le possédez-vous? Embrassez d'un coup d'œil vos trente mille écoles et voyez que ce n'est pas, comme le demande M. Antonin Proust dans un projet de loi rempli de bonnes intentions, 800,000 fr. qu'il vous faudra pour les approvisionner de maîtres et de matériel; mais trente ou quarante millions au bas mot, ce qui est une autre affaire. Enfin, fait plus grave, il y a six mois, M. Bardoux déclarait à la tribune que la question de méthode n'était même pas tranchée. L'est-elle à l'heure actuelle? En présence de cette quantité d'obstacles amoncelés sur notre chemin, ne serait-il pas sage, je le demande, avant de se mettre à la besogne, de savoir bien exactement quel but on se propose d'atteindre?

Ce but serait-il par hasard de former une légion

d'aquarellistes incompris, une armée de peintres méconnus, de barbouilleurs sans talent, sans valeur, sans avenir ? faut-il augmenter la sombre cohorte de ces fruits secs de l'Art qui, sans profit pour eux-mêmes ni pour la société, encombrent les abords des carrières libérales? Souhaitez-vous de voir les artisans déserter l'atelier pour se répandre dans la campagne et s'y livrer à des orgies de *paysages,* ou vos fournisseurs délaissant leurs commandes brosser des apothéoses ou des allégories? Assurément non. — Ce rêve qui ferait pâmer d'aise les marchands de couleur n'a jamais traversé notre esprit, pas plus que lorsque nous fondons une école primaire pour apprendre à lire et à écrire à des enfants, nous n'avons la préméditation de former une pépinière de poètes ou de littérateurs.

Ce que nous nous proposons, en apprenant à lire et à écrire à un enfant, c'est de mettre entre ses mains un outil qui réponde aux besoins intellectuels les plus nobles de l'homme : communiquer ses pensées à distance, recueillir ses impressions, emmagasiner ses idées et surtout pouvoir s'assimiler, par la lecture, la pensée de ses contemporains et tout ce monde d'idées, héritage des générations disparues, qui constitue le patrimoine de l'humanité tout entière.

Dans ce qu'on est convenu d'appeler l'enseignement du dessin, le but doit être identique, avec cette différence toutefois, que l'enfant ayant déjà un premier moyen pour communiquer ses pensées à distance, recueillir ses impressions et emmagasiner ses idées, ce qui était au premier plan dans l'éducation primaire passe au second plan dans notre nouvel enseignement, et notre premier soin doit être de former les sens de

notre élève, de façon à lui procurer l'intelligence et, par suite l'assimilation des œuvres d'art. C'est pourquoi lorsque M. le secrétaire perpétuel de l'Académie des Beaux-Arts disait à M. Bardoux « qu'il n'y a pas de différence entre le dessin et l'écriture, au point de vue des avantages et de l'utilité », il me paraît avoir commis une erreur et ne s'être point souvenu de la merveilleuse révolution, de l'immense et admirable progrès que constitua la substitution de l'alphabet phonétique à l'écriture hiéroglyphique. Car notre but ne doit pas être de permettre à l'enfant, pauvre ou riche, à l'ouvrier et au prolétaire, de substituer des dessins plus ou moins parfaits à une écriture que nous regardons aujourd'hui comme indispensable, mais de comprendre les belles œuvres, de démêler leurs harmonies, de s'initier à leurs symphonies de couleurs et de formes, c'est-à-dire de lire dans un livre magique. C'est là et non ailleurs que sont les jouissances qui doivent être sa récompense, les plaisirs factices, mais profonds, qui sont la sauvegarde de la société.

Notez que si, en faisant cela, nous avons l'air de jeter la perturbation dans l'enseignement élémentaire du dessin, nous ne faisons au contraire que le ramener à ses voies naturelles, et par conséquent logiques. Qu'on le veuille ou non, cet enseignement comprend trois opérations nécessaires. D'abord l'éducation de l'œil : c'est-à-dire la lecture des objets qui frappent notre vue. Embrasser cent objets dans un même regard, débrouiller la forme de chacun d'eux, en délimiter la place, en constater l'étendue, en reconnaître la couleur, en observer les saillies, puis par une comparaison en quelque sorte instantanée avec d'autres objets similaires, dont nous avons la connaissance

antérieure, en bien déterminer la nature, l'espèce, le but et la signification, — voilà la première opération, opération très complexe en elle-même, divisée en une foule d'opérations moindres, à la fois sensorielle et intellectuelle, mais qu'à cause de son instantanéité, nous sommes habitués à considérer comme une seule opération.

Le second acte consiste dans la traduction de l'impression reçue. Tout d'abord opérer une sélection, c'est-à-dire isoler mentalement le ou les objets qu'on veut représenter de ceux qui ne sont qu'accessoires, ou qui doivent être négligés, ensuite dépouiller ces objets de leur couleur, les réduire au format que comporte le dessin et enfin substituer à la forme qui est une réalité le contour qui est une fiction : tel est le second acte, non moins compliqué que le premier, et qui constitue une opération purement intellectuelle.

Enfin nous voici arrivés au troisième acte, qui consiste dans la reproduction, c'est-à-dire dans l'écriture, de ce que l'œil vient de déchiffrer et le cerveau d'analyser. Ici, pour la première fois, la main intervient. Sous l'impulsion de la mémoire et sous la surveillance de l'œil, elle est chargée de rendre visible la traduction que le cerveau vient de faire de l'impression recueillie par la rétine. C'est là la troisième et dernière opération. Celle-là participe des deux premières, mais elle est plus spécialement mécanique.

Ainsi donc voilà une gradation parfaitement observée, trois opérations distinctes se déduisant naturellement l'une de l'autre, s'enchaînant et se graduant d'une façon éminemment logique. Il est clair en effet qu'on ne peut analyser une impression que l'on n'a pas perçue, non plus que traduire une sensation que

l'on n'a pas comprise. Vouloir enseigner le contraire serait aussi inconséquent que de vouloir apprendre à écrire à un enfant, sans lui apprendre à lire. Cet enfant pourrait devenir un calligraphe, mais il demeurerait toute sa vie un plat copiste, une sorte d'automate ignorant le sens et la valeur de ce qu'il écrit.

Eh bien, c'est ce qui a lieu cependant. Dans les 79 lycées, 260 collèges, aussi bien que dans les 98 écoles primaires normales, tant de filles que de garçons, où le dessin est officiellement enseigné en France, on ne s'y prend pas d'une autre façon. On ne se préoccupe que de l'éducation de la main. On place l'enfant devant « un exemple, » c'est-à-dire qu'on supprime complètement ce qui pourrait instruire l'œil et plus de la moitié de ce qui pourrait faire travailler le cerveau, puisqu'on isole l'objet à reproduire, qu'on le décolore et qu'on le réduit au format de la reproduction. L'opération mécanique, la dernière par ordre de date et d'importance, est donc la seule qu'on soigne. Le malheureux élève est mis devant un Nez, et on lui fait copier ce Nez jusqu'à ce qu'il ait atteint la sûreté de main nécessaire pour le bien tracer. Puis ensuite, on lui fait faire une Bouche, un Œil, une Oreille, et ainsi de suite toute la figure humaine y passe. Est-il arrivé de la sorte, écœuré par ces premiers essais, à faire proprement le contour d'un visage qui ne ressemble en rien à tous ceux qu'il a vus jusque-là, qu'on le met « aux ombres », c'est-à-dire à faire de belles hachures bien nettes et bien propres, se coupant en losange, ce qui réclame un an d'application.

Un procédé nouveau consiste à substituer l'exemple en relief à l'exemple dessiné ; mais le résultat est le

même. Lorsqu'un pauvre enfant quitte après dix-huit mois cette école, qu'a-t-il appris ? A tracer de belles écritures dont il ne comprend ni le sens ni la portée. Mais quant à lire au livre sublime de la nature, il n'en a pas la moindre idée; quant à être sensible aux beautés de l'Art, il n'en a garde.

Eh ! messieurs, nous avons tous appris le dessin. — Voyez un peu ce qui nous en reste ! Tout le bien que la société était en droit d'attendre d'un pareil sacrifice de temps et d'argent s'est trouvé perdu.

Ainsi le veut la routine ! Depuis des siècles on procède de la sorte, donc on procédera encore longtemps de la même façon. Ce n'est pas d'aujourd'hui qu'on se plaint. Écoutez plutôt ce qu'un de nos plus grands peintres, ce que Chardin disait il y a plus d'un siècle : « On nous met à l'âge de sept ou huit ans le portecrayon à la main. Nous commençons à dessiner d'après l'exemple, des yeux, des bouches, des nez, des oreilles, ensuite des pieds, des mains. Nous avons eu longtemps le dos courbé sur le portefeuille, lorsqu'on nous place devant l'Hercule ou le Torse... Après avoir séché des journées et passé des nuits à la lampe devant la nature immobile et inanimée, on nous présente la nature vivante; et tout d'un coup, le travail de toutes les années précédentes semble se réduire à rien. On ne fut jamais plus emprunté la première fois qu'on prit le crayon. IL FAUT APPRENDRE A L'ŒIL A REGARDER LA NATURE, ET COMBIEN NE L'ONT JAMAIS VUE ET NE LA VERRONT JAMAIS ! C'est le supplice de toute notre vie... »

Quelle éloquence dans ces dernières paroles ! Ainsi, de l'aveu même d'un artiste de premier ordre, dix années de cet enseignement empirique n'apprennent pas à voir la nature. Est-ce à ce rude et ingrat

apprentissage qu'on veut soumettre nos enfants? C'est impossible, inadmissible même pour les plus fortunés; et pour les autres, à quoi bon donner à l'ouvrier une habileté de main, un aplomb relatif, une fermeté graphique que les rudes travaux de sa profession lui enlèveront en quelques mois et en quelques jours? Retenez bien ceci en effet, c'est que cette habileté de mains que vous allez enseigner à profusion, un nombre excessivement limité d'enfants et d'hommes est susceptible de se l'assimiler. Prenez-en pour preuve l'écriture, singulièrement plus facile à apprendre que le dessin. On nous l'enseigne à tous avec des modèles superbes : combien de nous ont une belle écriture? Et pour l'ouvrier dont la main est alourdie par de rudes labeurs, quelle inexpérience, quelle indécision, quelles hésitations pour une chose si simple! Mais admettons que vous en ayez fait un technicien habile; en laissant ses sens et son cerveau dans l'ignorance : arracherez-vous l'ouvrier au cabaret? Ainsi donc, c'est en pure perte qu'on aura dissipé l'argent de l'État et le temps des enfants, ce temps si précieux quand l'intelligence est encore malléable, quand ce grand magasin, qu'on nomme le cerveau, peut non seulement recevoir, mais encore emmagasiner pour toute la vie les images dont il est si facile de le remplir.

Mais comment, dira-t-on, se fait-il qu'on emploie encore ces méthodes défectueuses, condamnées depuis si longtemps? A cela la réponse est facile et c'est un grand philosophe, Bagehot, qui nous la fournira : « De quelque manière qu'un homme a fait une chose pour la première fois, il a une grande tendance à la refaire, et s'il l'a faite plusieurs fois, il a une grande tendance à la faire de la même façon, et, qui plus est, il a une

grande tendance à la faire faire de même par les autres.» Chaque pensée nouvelle est, pour nous autres cerveaux faits, une souffrance. Elle nous trouble, nous dérange, nous contrarie. De ce que nos maîtres ont appris d'une certaine façon, il nous faut enseigner de même.

Hé bien, si l'on veut donner à la généralité des enfants le goût et la connaissance de l'art, il est grandement temps de répudier toutes ces méthodes empiriques. Il faut que le nouvel enseignement soit basé sur la logique et le bon sens. Il faut qu'il repose sur une connaissance approfondie de nos facultés, sur une étude consciencieuse de nos fonctions sensorielles et intellectuelles. Avant qu'on demande à l'enfant de tracer des calligraphies illusoires, il faut qu'il apprenne à voir et à comprendre ; avant de faire l'éducation de sa main, il faut faire l'éducation de ses sens et de son cerveau.

III.

L'éducation première de nos sens se fait sans que nous en ayons conscience, et dès lors, elle nous paraît la chose la plus simple qui soit au monde. De ce que nous apprenons à voir et à entendre sans nous douter de l'énorme travail qui s'opère en nous ; de ce que nous ne gardons aucun souvenir des opérations successives par lesquelles notre entendement a passé, et des efforts sans nombre qu'il nous a fallu faire ; de ce que les animaux voient et entendent, il en est résulté que nous avons qualifié cette éducation sensorielle d'instinctive, grand mot vide de sens, mais qui nous débarrasse d'approfondir toute une série de phénomènes extrêmement compliqués ; et comme conséquence, la formation de nos facultés échappe à tout contrôle et se trouve abandonnée au hasard.

C'est là une faute considérable. L'éducation de nos sens a une importance extrême. A l'époque où ils se forment, notre entendement est tellement souple que la moindre impression qu'il ressent devrait être contrôlée. Il en est de même pour notre éducation artistique si intimement liée à notre éducation sensorielle. Elle est également abandonnée au hasard et se

fait, au moins dans le principe, sans qu'on y prenne garde. L'enfant dès son plus jeune âge, presque au sortir du berceau, mis en présence de peintures, de sculptures, de gravures, trouve d'abord à les contempler un intérêt purement de sensation ; puis peu à peu il saisit quelques coïncidences, les analogies le frappent, et il finit par comprendre que l'objet qu'il a sous les yeux est la représentation d'autres objets qui se rencontrent dans la nature.

Cette curieuse initiation s'opère rapidement chez les enfants de condition aisée, à la portée desquels les spécimens se trouvent en abondance. Dans les villes, où les occasions sont nombreuses, l'éducation est également rapide, même dans les basses classes de la société, et nous en avons si peu conscience que personne n'y prend garde, ne la remarque et ne songe à s'en inquiéter. Mais de ce que cette initiation est inconsciente, il ne faut pas se figurer qu'elle s'opère simplement, sans étude, sans travail, sans application. Il faut que la science nous fasse toucher du doigt les multiples étapes par lesquelles passe cette assimilation de couleurs, de formes, de lignes, de contours, cette traduction de reliefs, de surfaces saillantes en une surface plane, il faut les admirables observations de Cheselden, de Home, de Ware, de Waldrop sur les aveugles-nés, pour que nous ayons une idée des innombrables complications d'une chose en apparence si élémentaire et si simple. Distinguer ce que représente une gravure, un tableau, nous semble une chose si naturelle, que nous n'imaginons pas qu'un homme puisse ne pas comprendre, à leur vue, ce qu'il a sous les yeux. Et cependant il est des millions d'hommes plongés dans cette ignorance. L'intelligence des images

est uniquement le résultat de l'éducation. Là où l'éducation manque, chez les peuplades primitives, et même en Europe, dans nos campagnes arriérées et reculées, cette intelligence fait absolument défaut.

M. Louis Viardot, dans un article qu'il publia en décembre 1873 dans la *Gazette des Beaux-Arts,* article en réponse à un travail de M. Charles Levêque sur l'*Esthétique des animaux,* raconte qu'un jour, en Australie, un voyageur anglais présenta à quelques chefs aborigènes les portraits de la reine Victoria et du prince Albert; « presque tous, nous dit M. Viardot, gardèrent le silence, n'apercevant rien sur ces toiles qui fût à leur portée, rien qui éveillât leur mémoire. Deux d'entre eux, toutefois, et des plus savants, hasardèrent une réponse. L'un dit : « C'est un vais-
« seau » l'autre : « C'est un kanguroo. »

Sans aller si loin, ni remonter si haut, nous n'avons qu'à rappeler les curieuses observations dont, au mois d'août dernier, M. Cartailhac faisait part à ses collègues de la *Société d'anthropologie.* Dans les campagnes de l'Aveyron et de la Lozère, M. Cartailhac avait rencontré des villageois absolument incapables de reconnaître un dessin ou même une photographie. Muni d'appareils photographiques, il avait fait le portrait de quelques-uns de ces campagnards primitifs, et, quand il montrait à l'un d'entre eux le portrait de son voisin, celui-ci, après avoir considéré l'image, disait d'un air connaisseur : « Ah ! *lou plan dou Castellou !* » ou parfois s'écriait : « *Lou Cadastrou !* » Quelque incroyable que le fait paraisse, il est rigoureusement confirmé par MM. Martillet et Massénat, qui ont observé chez certains de nos paysans une igno-

rance toute semblable. Souvenons-nous du reste que l'aveugle de Cheselden, esprit cultivé, instruit, prévenu, sachant théoriquement ce qu'est un tableau, fut deux mois à comprendre que la peinture représentait des corps solides et non pas une surface plane.

Mais de ce que nos populations urbaines échappent par une rapide éducation à cette ignorance grossière, il ne s'ensuit pas que leur instruction soit complète ni qu'elles soient à même de reconnaître les qualités d'un tableau, d'une gravure, d'une statue, et de porter un jugement raisonné sur la valeur des objets d'art qui leur sont présentés.

Chacun se forme un étalon auquel il rapporte ses sensations; mais presque toujours le point de comparaison est incertain et mal défini. En outre, le public s'intéresse beaucoup moins aux qualités de l'œuvre qu'il a sous les yeux qu'à sa signification. Pour lui, un tableau, une gravure sont un récit dont la clef lui fait parfois défaut, qu'il ne comprend pas toujours, mais c'est un récit et rien de plus.

La preuve de cette subordination de l'œuvre à sa signification se constate chaque année au Salon. Nous y voyons le public, et un public déjà instruit, se désintéresser des œuvres où le sujet n'a rien de saillant, et se plaindre hautement du nombre de portraits et de bustes « qui ne signifient rien ».

Pour le public, en effet, j'entends pour le gros public, qui est en même temps le grand public, l'artiste disparaît, l'œuvre seule demeure; elle seule l'intéresse. Il ne s'occupe pas de l'exécutant et peut-on l'en blâmer? Il est d'accord en cela avec les plus illustres penseurs de tous les temps, avec Quintilien, qui a dit que « l'Art cesse d'exister dès qu'on l'aper-

çoit; » avec Senèque qui, prétend que « la véritable habileté sait se rendre invisible » avec Ovide; et enfin avec Reynolds, qui a écrit que « l'art porté à sa perfection ne se montre pas avec ostentation, mais demeure caché, et produit ses effets sans en laisser apercevoir les causes ».

Aussi ce qui le préoccupe dans l'œuvre d'art, ce n'est pas l'artiste. Ce n'est même pas le tableau, ce n'est même pas la statue: c'est l'impression qu'il en reçoit. Il ne cherche point à exercer sa critique plus ou moins sagace sur des procédés qu'il ignore et dont il n'a cure; il cherche à éprouver une émotion. Le sujet, c'est-à-dire l'idée exprimée, le frappe, le captive, le retient, et l'impressionne si elle est bien rendue, ou lui fait hausser les épaules, si elle lui semble grotesque.

La beauté le surprend et l'émeut; le drame le passionne; la comédie l'égaye; mais quant à ces merveilles de technique, à ces tours de force qui arrivent au trompe-l'œil, généralement ils le laissent froid. Qu'on lui présente les *Raisins* de Zeuxis, la fameuse *Cavale* d'Apelles, la *Vache* de Pausias, le *Taureau* de Paul Potter, le *Chaudron* de M. Vollon ou les *Crevettes* de M. Bergeret, il trouve que tout cela est inférieur à la réalité et passe indifférent. Il s'étonne de tant de soins et d'études dépensés pour créer une illusion dont il ne sent pas le besoin. Pour lui, l'Art est un langage et ce langage, pour être intéressant, doit faire naître une émotion, refléter un sentiment, exprimer une idée. L'idée, le sentiment, l'émotion, voilà ce qu'il réclame et, ma foi, il nous faut bien avouer qu'il n'a pas tout à fait tort. C'est une assez maigre éloquence, en effet, que celle qui prouve uniquement que l'orateur est doué de l'usage de la parole. Les

mots sont un moyen et non un but. Le langage est un instrument, la conviction doit en être l'effet.

Cette éloquence cependant a son charme, mais pour le goûter il faut une initiation spéciale. S'intéresser à un dessin, à un tableau, à une statue pour ses qualités d'art intrinsèques, est une opération très compliquée. Trouver la satisfaction de ses yeux et de son esprit dans la vérité d'un contour, dans l'élégance d'une forme, dans l'exactitude du rendu, dans le moelleux de l'exécution sont des jouissances qui ne s'acquièrent, que grâce à une disposition naturelle, développée par des études sérieuses.

Un poète justement célèbre, Pope, dans une lettre qu'il écrivait en août 1713 à son ami M. Gay, nous nous fait assister à l'éclosion de ce sens nouveau chez lui. « Je commence, dit-il, à découvrir des beautés qui jusqu'à présent ont été invisibles à mes yeux. Chaque coin d'un œil, le contour d'un nez, ou d'une oreille, la moindre nuance de lumière ou d'ombre sur une joue ou dans une fossette me ravissent en admiration. Cet amant, qui dans une de nos comédies, trouve le bout de l'oreille de sa maîtresse si charmant ne me paraît plus du tout ridicule. » C'est à M. Jervas que Pope était redevable de pouvoir lire ainsi dans le grand livre de l'Art.

Notez que les œuvres les plus admirables sont si peu aisées à comprendre du premier coup, que les esprits les plus distingués, les mieux doués, les plus soigneusement préparés, n'y réussissent presque jamais. Je n'en veux d'autre exemple que celui d'un peintre qui mérite toute notre admiration, car, ainsi que l'a dit Burke, « pour être un pareil artiste, il fallait être un philosophe profond et un pénétrant observateur ».

Eh bien, Josuah Reynolds avouait lui-même n'avoir pas compris immédiatement les beautés de Raphaël, pour lequel il professa cependant toute sa vie la plus fervente admiration.

Parmi les papiers trouvés chez lui après sa mort, et qui furent publiés par son exécuteur testamentaire, M. E. Malone, figurait la note suivante que je recommande aux incrédules qui doutent de l'éducation progressive de nos sens et de notre goût, aussi bien qu'à ceux qui jugent sur une première impression.

« Il est arrivé souvent (dit ce grand peintre), ainsi que j'en ai été informé par le garde du Vatican, que ceux à qui il en faisait parcourir les différents appartements lui ont demandé en sortant à voir les ouvrages de Raphaël, ne pouvant se persuader qu'ils avaient déjà passé par les salles où ils se trouvent, tant ces tableaux avaient fait peu d'impression sur eux. Un des premiers peintres français de nos jours, ajoute Reynolds, me conta que la même chose lui était arrivée, quoiqu'il porte aujourd'hui à Raphaël la vénération que lui doivent tous les artistes et tous les amateurs d'art. Je me rappelle fort bien que j'éprouvais moi-même ce contre-temps, lorsque je visitai pour la première fois le Vatican, mais en faisant part de mon erreur à cet égard à l'un de mes compagnons d'étude dont la franchise m'était connue, il m'assura que les ouvrages de Raphaël avaient produit le même effet sur lui, ou plutôt qu'il n'avait pas éprouvé à leur vue l'effet qu'il en avait attendu. Cet aveu tranquillisa mon esprit, et, en consultant d'autres élèves qui, par leur ineptie, paraissaient peu propres à apprécier ces admirables productions, je trouvai qu'ils étaient les seuls qui prétendissent avoir été saisis de ravisse-

ment au premier coup d'œil qu'ils y avaient jeté. »

Que conclure de là ? Que les ignorants admirent de confiance, sans comprendre, et que seuls les esprits délicats, instruits, cherchent à analyser leurs sensations. Chaque jour les plus habiles musiciens demandent à lire une partition avant que de porter un jugement sur une œuvre qu'ils ont entendue, et les vrais critiques, pour décider de la valeur d'un poème, ne se contentent pas de l'entendre déclamer, ils veulent le lire à tête reposée pour en bien saisir les beautés et les faiblesses.

C'est qu'il est un genre de chefs-d'œuvre dont l'immuable sérénité résulte d'une admirable pondération de qualités morales et de qualités techniques qui nécessitent pour être goûtées de longues études préparatoires, une éducation considérable de nos sens et de notre entendement, une attention soutenue et une mémoire exercée. On ne s'achemine que par étapes successives à l'intelligence de ces œuvres maîtresses, qui deviennent pour l'initié une source intarissable de joies exquises.

Aussi faut-il reconnaître, que lorsque M. de Cumont, alors ministre de l'instruction publique, faisait dire à M. Batbie et proclamait dans son discours aux artistes exposants de 1874, comme une des théories fondamentales de l'Art, que « tous les genres sont bons, hors le genre ennuyeux », il commettait une grossière hérésie.

L'ennuyeux, en effet, est essentiellement relatif. Le grivois, le graveleux, le lascif, ne sont point ennuyeux : méritent-ils d'être encouragés ? Tout homme sincère avouera s'être ennuyé la première fois qu'il a vu *le Misanthrope*: faudra-t-il lui préférer *les Rendez-vous*

bourgeois qui ont fait pouffer de rire cinq générations ? Faites exécuter un quatuor de Mozart ou la symphonie en *ut* d'Haydn devant un de nos bons fermiers du Cantal ou du Finistère, il préférera son crin-crin de village ou quelque polka écorchée par une orgue de Barbarie ; lisez-lui les *Stances à la Malibran,* il demeurera bouche béante ; conduisez-le voir *Andromaque,* il s'endormira ; menez-le dans nos musées, il en rapportera un effroyable mal de tête. Faut-il mépriser tout cela ?

Le pauvre homme est-il coupable, et faut-il lui faire un reproche de son indifférence ? Assurément non, pas plus que vous ne reprocheriez au premier d'entre nos peintres de ne pas parler le japonais qu'il n'a pas appris. L'Art, en effet, a des degrés qu'on ne peut franchir que par des initiations successives. C'est pourquoi, n'en déplaise à M. de Cumont, son rôle n'est pas de divertir et d'amuser. Il a une mission plus noble, que Cicéron a admirablement définie : « Les artistes, nous dit-il, instruisent, charment, émeuvent. Enseigner pour eux est un devoir, charmer un honneur, émouvoir une nécessité..... *et docent, et delectant, et permovent. Docere debitum est ; delectare honorarium ; permovere necessarium.* »

« En peinture comme en littérature, écrit Diderot, les enfants, et il y en a beaucoup, préféreront la *Barbe bleue* à Virgile, et *Richard sans Peur* à Tacite. Il faut apprendre à lire et à voir. » Apprendre, en effet, tout est là. Dans l'antiquité, où l'éducation et les loisirs étaient le privilège d'un petit nombre, tous ceux qui appartenaient à cette minorité d'élite se faisaient un devoir d'exercer leurs sens et leur jugement. Ils savaient si bien qu'il faut « apprendre à voir ». Ils

avaient si bien la notion de cette érudition des yeux, à peine soupçonnée, de nos jours, par ceux auxquels incombe notre éducation, que c'est pour nous une sorte d'étonnement, que d'entendre Aristarque raisonner sur ce qu'il appelle avec tant de justesse « l'esprit, l'intelligence des yeux, — νοῦς ὀφθαλμῶν », et Cicéron parler d' « yeux instruits, — *eruditos oculos*. »

Tous leurs efforts tendaient à perfectionner l'éducation des sens en même temps que celle du cerveau, et l'on sait quelles merveilles d'art sont sorties de cette double éducation. Leurs législateurs, d'accord avec leurs philosophes, leur enseignaient non seulement la connaissance, mais la vénération des beautés plastiques. « Il appartient à ceux qui sont beaux de commander », disait Aristote; et tout était disposé dans la cité pour que, de bonne heure, l'œil s'intéressât aux formes pures, correctes, élégantes, nobles. Dès leur plus tendre jeunesse, on inculquait aux enfants le sentiment de la mesure, de l'équilibre de la pondération; on les familiarisait avec ces proportions heureuses, qui sont la base de toute beauté plastique. Aujourd'hui en est-il encore de même? Est-ce vers cette vulgarisation de la connaissance du Beau et du Bien que tendent ceux qui cultivent les arts, les étudient, les aiment et se sont fait de leur connaissance une spécialité; ceux, en un mot, qui pourraient être les initiateurs du peuple?

IV.

Je n'aurai garde, et pour cause, de chercher querelle aux écrivains qui consacrent leur vie à démêler les beautés secrètes de l'art. J'ai, pour les critiques d'art de notre temps, une considération toute particulière. Étudier avec passion les chefs-d'œuvre des vieux maîtres, analyser les diverses évolutions de leur talent, discuter les qualités de leur technique, bien établir leurs mérites distinctifs, mettre en évidence leurs traits saillants, et avec cela, reconstituer leur personnalité artistique, me paraît une œuvre louable, profitable aux gens instruits, en même temps qu'une source de plaisirs d'un caractère noble et élevé. S'enfouir sous la poussière des archives, s'enfermer en tête-à-tête avec de vieilles paperasses, se livrer à la chasse aux documents, s'acharner à la poursuite d'un nom, d'un fait, d'une date, me semble un régal d'érudit, en même temps qu'une besogne généreuse. Ceux qui s'y livrent méritent toute notre considération, car ils recueillent pieusement les matériaux, qui permettront un jour de restituer la merveilleuse histoire de l'esprit humain.

J'honore pareillement ceux qui se consacrent plus spécialement à l'étude de l'art contemporain. Tout en

jugeant nos artistes, ils les encouragent, font connaître leurs noms, apprécier leurs ouvrages, estimer leur talent. Ce faisant, ils remplissent une grande et noble tâche, et si l'on ne peut accorder à leurs décisions la prétention d'être toujours écoutées et obéies, du moins leur opinion motivée a-t-elle une influence indiscutable sur la marche de l'Art.

Cependant, aux uns comme aux autres, il faut bien faire ce reproche de borner volontairement leur domaine, et de s'enfermer dans un cercle trop restreint. De ce qu'ils sont arrivés à cette période sereine où l'intelligence mûrie pas l'étude est accessible aux beautés secrètes de l'Art et s'intéresse aux infiniment petits, ils semblent croire que tout le monde est parvenu au même point qu'eux, et ils se maintiennent à de telles hauteurs qu'ils cessent d'intéresser la foule, c'est-à-dire cette partie du public qui a le plus besoin d'être instruite et intéressée. Ils s'attardent aux minuties de l'Art, aux questions de procédés. La technique, le plus souvent, pour eux prime le reste. Ils se laissent entraîner à discuter des systèmes reposant uniquement sur des détails d'exécution. D'aucuns même se sont façonné un langage spécial, bourré de néologismes obscurs, et qui devient la propriété d'un petit nombre d'initiés. Mal singulier et qui ne date pas d'hier, car Mercier, dans ses *Tableaux de Paris,* adressait déjà le même reproche aux critiques d'art de son temps.

Eh bien, il faut avoir le courage de le dire, tous ces travaux savants auxquels s'adonnent amateurs, écrivains et critiques d'art, ces recherches biographiques qui nécessitent tant d'application, ces études de procédés qui réclament une si longue expérience, ce travail d'analyse qui exige une mémoire exercée, un

acquit particulier et une disposition spéciale d'esprit, tout cela est actuellement sans profit pour le gros, pour le grand public. Passer sa vie à déchiffrer des signatures, c'est jeu de bourgeois, distraction d'érudits. Ce n'est pas là un enseignement. En voyant tant de louables efforts tendre vers un but unique, on en arrive à se demander si l'Art a été créé uniquement pour servir à la gloire des artistes, et non pas pour la joie et l'instruction de l'humanité tout entière. Car enfin on ne s'occupe presque que des producteurs, on ne raisonne que pour eux, on se place uniquement à leur point de vue. On discute gravement leurs systèmes et leurs procédés, comme s'ils regardaient le commun des mortels qui ne doit juger que de l'effet. Au lieu de guider le peuple, on a la prétention folle de guider l'artiste, comme si on pouvait réformer en quelques mots ses yeux, son intelligence, sa main et son goût. Les musées ont l'air de temples élevés à la gloire des peintres et des sculpteurs, et les expositions de bazars ouverts pour leur plus grand profit, alors que les uns et les autres devraient être une école. Or pourquoi cette méprise ? pourquoi ce malentendu ? pourquoi au sommet de l'échelle esthétique ce débordement d'enseignement supérieur et à la base cet oubli d'enseignement primaire ?

Si l'Art est vraiment, comme nous l'avons dit, une nécessité sociale pour notre temps et surtout pour l'avenir, s'il est une source de tranquillité moralisatrice, s'il est le préservatif d'une foule de mauvaises passions en même temps qu'un élément de richesses, il est vraiment temps de revenir à une plus juste répartition de nos efforts. La connaissance des Beaux-Arts résulte aujourd'hui d'une éducation inconsciente, il

faut qu'elle devienne le résultat d'une éducation rationnelle, contrôlée, surveillée, rectifiée par le jugement et l'expérience de ceux qui peuvent devenir professeurs en ces matières.

C'est ce que le gouvernement et la Chambre des députés ont compris ou, pour être plus exact, ont senti, et il faut nous les en féliciter hautement. Mais si M. Bardoux a cru trouver un palliatif dans la création de nouvelles écoles de dessin, il s'est trompé. Il s'est trompé parce que, faute d'argent, faute de professeurs, faute d'élèves, faute de temps, un pareil enseignement n'est pas susceptible de s'étendre à la grande masse de la nation. Il s'est trompé parce qu'en admettant même que la connaissance du dessin soit la connaissance de l'Art, ce qui n'est pas, apprendre le dessin à tout un pays avec les moyens actuels est chose impossible.

Il serait puéril en effet de croire, qu'avec les méthodes en cours, on puisse enseigner la lecture et l'écriture d'une forme, comme on enseigne la lecture et l'écriture du langage. Alors que ces dernières, par une délimitation parfaite des sonorités, se trouvent condensées en un nombre limité de signes, qu'il est facile de classer dans son cerveau, et dont on se souvient aisément, l'enseignement du dessin est demeuré entièrement dans le vague. Il n'a rien emprunté à la science ni à la philosophie; il est resté empirique. Malgré son antériorité, il en est encore aux mêmes formules qu'à son origine, à ces formules primitives et complexes dont le nombre est illimité. On apprend aujourd'hui à dessiner, comme on apprenait il y a dix mille ans, et probablement davantage.

Depuis le premier « bonhomme » tracé par l'en-

fant inexpérimenté qui saisit un crayon, jusqu'au croquis charmant enlevé par l'artiste en renom, le dessin est demeuré à l'état synthétique. L'analyse, qui a fait de l'alphabet phonétique le moyen supérieur de communication, n'a rien tenté pour le dessin, et nous sommes si bien habitués à cette pensée qu'ils n'ont rien à démêler ensemble, que si quelque audacieux disciple de Condillac osait prétendre que les formes et les couleurs sont, tout comme les sons, susceptibles d'analyse, et qu'on les peut réduire à un nombre limité de formules, à une sorte d'alphabet facile à retenir, il passerait assurément pour un cerveau troublé.

Cette idée cependant n'a rien qui soit absurde, et sa réalisation est peut-être beaucoup plus voisine de nous que nous ne le croyons. Comment s'opérera-t-elle? Je l'ignore et il faudra un éclair de génie pour résoudre cet obscur problème; mais en attendant, il nous faut bien reconnaître qu'il ne saurait être plus étrange d'analyser ce qu'on voit que d'analyser ce qu'on entend. Les formes et les couleurs, quelle que soit leur variété, ne sont en effet ni plus variées, ni plus compliquées, ni plus nombreuses que les sons, et cependant avec une trentaine de lettres, qu'un enfant sait reconnaître et prononcer entre sa quatrième et sa septième année, on peut non seulement représenter toutes les sonorités articulées dans toutes les langues du globe, mais encore en créer un nombre infini.

L'habitude que nous avons de lire nous fait croire que c'est là une opération simple; je n'en sais pas de plus compliquées. J'écris cinq lettres : CHIEN. Mon œil perçoit la forme noire de ces cinq lettres se détachant sur le blanc du papier. Voilà l'impression sensorielle. Mais

mon cerveau groupe ces cinq lettres et en compose un son. Ce son je l'entends, bien qu'il n'existe pas et j'ai si bien besoin de l'entendre, que lorsque enfant, non encore dressé à ce singulier manège, j'ai voulu lire, il m'a fallu, pour comprendre, lire à haute voix. Eh bien, ce son fictif que je viens d'entendre n'est qu'une opération intermédiaire de mon cerveau. Ce son, qui n'existe pas, se traduit en une vision interne qui fait qu'à travers le bruit que semblent produire ces cinq lettres, j'aperçois un animal velu, de couleur brune, avec des oreilles tombantes, quatre pattes et une queue.

Renversez maintenant l'expérience; au lieu de lire, écrivez, et analysez ensuite les étonnantes opérations qui président à l'élaboration de chaque mot tracé par votre plume; songez maintenant qu'en écrivant une lettre ou en lisant un journal, vous vous livrez en moins d'une demi-heure à une gymnastique désordonnée, où ces opérations d'une complication extrême se trouvent répétées des milliers de fois et s'enchevêtrent les unes dans les autres, au point qu'il devient presque impossible de les suivre; et dites-moi si analyser un dessin n'est pas une opération plus simple que de lire un roman?

N'est-il pas plus logique de voir une forme que de l'entendre, de l'écrire que d'écrire un son? Qu'on n'objecte pas l'effroyable complication de lignes, de couleurs et de valeurs que comporte un tableau. Une peinture n'est jamais plus chargée de détails qu'une symphonie orchestrée, et cependant il ne faut pas plus de sept notes réparties sur cinq lignes, et mélangées à une douzaine de signes conventionnels, pour écrire une partition.

On objectera peut-être la grande différence qui existe entre la simultanéité de l'effet produit par le dessin, et la successivité de l'impression produite par la musique. Mais de ce que le dessin peut être qualifié de *statique,* alors que la musique peut être dite *dynamique,* il ne s'ensuit pas que le dessin échappe à l'analyse. De ce que les arts plastiques s'offrent à nous par des ensembles, il n'en faut pas conclure qu'ils doivent forcément être déchiffrés d'un coup. L'artiste et le critique ne manquent pas d'avoir recours à l'analyse. Mais cette analyse, nullement méthodique, demande une longue habitude, à laquelle le public est rebelle, parce qu'il n'existe pas plus d'alphabet qui lui permette la lecture d'une œuvre plastique, que d'alphabet lui permettant d'écrire mécaniquement un dessin.

Mais de ce que cet alphabet n'existe pas, on n'est nullement fondé à prétendre qu'il n'existera jamais. Somme toute, la palette la plus riche n'a pour bases fondamentales que trois couleurs mères : le rouge, le bleu et le jaune, et trois couleurs mixtes : le vert, l'orangé et le violet, tandis que la gamme comprend sept notes, et que le langage comporte cinq voyelles et plus de vingt diphtongues. Nous sommes moins habitués à raisonner sur l'optique que sur l'acoustique, mais il n'en résulte pas que les jouissances de la vue échappent à l'analyse et au raisonnement. Si quelqu'un eût osé dire, avant les beaux travaux de Sophie Germain, que chaque son avait sa forme distincte, existant d'après des lois parfaitement définies, il aurait paru digne des petites maisons. Celui qui viendrait affirmer aujourd'hui, qu'avant longtemps, on lira couramment les griffonnages tracés par le phonographe, celui-là ne serait pas contredit.

Notez que, dans l'opération qui nous occupe, le dessin, c'est-à-dire le tracé graphique des formes, on a déjà, par des voies diverses, singulièrement approché de la solution de ce problème, qui nous paraît encore si obscur. Qu'a fait notre admirable Jacquart au commencement de ce siècle, si ce n'est noter des dessins comme on note un air de musique? Et les ouvriers habitués aux métiers à la Jacquart sont aujourd'hui tellement imbus de cette idée que cette notation est indispensable à leur genre de travail, que lorsqu'ils visitent les Gobelins (mon excellent ami M. Darcel pourrait l'affirmer), ils demandent toujours : « Où sont les cartons ? » et ne veulent pas croire qu'on puisse s'en passer.

Le dessin lui-même, qui substitue le contour, qui est une fiction, à la forme qui est une réalité, n'est qu'une convention graphique; et la mise au carreau telle que la pratiquaient les Égyptiens, et telle que nos sculpteurs et nos peintres la pratiquent encore aujourd'hui, n'est qu'un procédé d'analyse analogue à la décomposition des sons articulés qui constituent une phrase.

Supposez un œil assez bien organisé, ou pour mieux dire, un de ces « yeux érudits » dont parle Cicéron assez bien dressé, assez bien éduqué pour faire une mise au carreau imaginaire, et pour diviser par l'esprit, en une foule de parcelles régulières, le modèle qui s'offre à lui. S'il retrouvait, sur une surface mise à sa disposition, cette même division parcellaire, le tracé du contour de n'importe quel objet deviendrait un ouvrage singulièrement facile. Il consisterait dans le tracé successif de petits points, de petites lignes droites et de courbes minuscules qui, suivant la nature pas à

pas, donneraient en définitive le dessin le plus sincère et le plus exact qu'on puisse souhaiter, exempt de ces rondeurs, de ces paraphes, de cette science ronflante et prétentieuse à laquelle sacrifient tant de dessinateurs. Dans ce cas, l'habileté de la main, la seule chose que l'on apprenne aujourd'hui aux élèves, serait bien plus un obstacle qu'une aide, pour arriver à produire ce dessin correct et sincère.

Ainsi donc, nous voilà déjà près de la réalisation de ce fameux alphabet du dessin que tout à l'heure nous aurions traité volontiers de paradoxe, et qui nous faisait presque hausser les épaules. Une fois que l'œil saura suivre les formes, les mesurer, les décomposer, avec un nombre très limité de traits mille fois moins compliqués, moins difficiles à retenir que les lettres et surtout moins difficiles à tracer, on pourra écrire sans peine toutes les formes, cela est certain. Seulement il faut retourner l'enseignement, éduquer l'œil et négliger la main. C'est là que sera l'obstacle.

Tout d'abord, on se heurtera à l'opposition des artistes qui, élevés dans des idées diamétralement opposés, n'admettront pas volontiers une simplification sans intérêt pour eux dont l'éducation est faite et parfaite. Ensuite, on verra surgir les amateurs et les critiques qui objecteront que le dessin n'a pas besoin de cet alphabet; puisque, sans lui, il a produit des chefs-d'œuvre immortels. A ceux-là la réponse est facile. On a construit le Parthénon un siècle avant qu'Euclide eût établi ses *Éléments*; la langue grecque avait une poétique parfaite avant que les règles de sa grammaire fussent fixées, et Homère n'a certainement jamais connu le nombre des parties du discours. S'ensuit-il

qu'il faille dédaigner la découverte d'Euclide et que la grammaire soit, dans l'étude des langues, une simple superfétation ? Le rossignol ne s'est jamais préoccupé de la gamme ; faut-il pour cela jeter au feu les merveilleuses harmonies auxquelles elle a donné naissance ?

Du reste, là n'est pas la question. Nous avons établi que l'Art était un préservatif social, mais nous avons établi également que la pratique du dessin n'était point indispensable à la connaissance de l'Art. Qu'on ne vienne pas dire, en effet, que, pour s'intéresser aux Beaux-Arts, pour les aimer et même pour en parler avec autorité, il faille être en état de les pratiquer. Il y a vingt siècles qu'Aristote a répondu à cette plaisante prétention. « Prétendra-t-on, s'écrie-t-il, que pour en discuter, il soit indispensable de savoir l'Art par soi-même ? Alors il faudrait apprendre aussi la cuisine et tout ce qui regarde l'apprêt des aliments. » Et regardons donc autour de nous quels sont les infatigables travailleurs qui dévouent leur vie à retracer l'histoire de l'Art, à en découvrir les règles, à en vulgariser les principes. Ce sont des écrivains, des critiques, des amateurs, très rarement des artistes. J'ai vingt noms au bout de ma plume, et c'est à peine si, dans le nombre j'en vois deux ou trois qui aient pratiqué les arts dont ils parlent. Parmi ceux, qui chaque année, sont appelés à émettre publiquement leur avis sur la peinture et la sculpture contemporaines, combien peignent, combien sculptent ? Mes confrères Castagnary, Paul Mantz, Paul de Saint-Victor, Charles Clément, Philippe Burty, de Montaiglon, Louis Gonse, Duranty, Marius Vachon, ne dessinent pas, que je sache. Cela infirme-t-il les juge-

ments qu'ils portent ? Et quel peintre oserait prendre leur place et se substituer à eux ?

Ainsi donc, pour bien juger des arts plastiques, pour s'y intéresser, pour trouver dans leur contemplation les ineffables jouissances qui sont leur vrai privilège, il suffit de bien voir, et de savoir comparer avec fruit ce qu'on voit à ce qu'on sait, c'est-à-dire à ce qu'on a retenu. Cela faisant « on s'habitue, comme le dit fort bien M. Laugel, à reconnaître et à aimer le Beau ; car il semble qu'il soit comme ces femmes dont tout le charme n'est pas senti d'abord, et qui, par degrés seulement, par le rayonnement insensible de la pureté, de la grâce et de la vertu, inspirent les passions les plus durables. »

Là doit être notre but : Former des sens et ouvrir des esprits, et non pas dissiper notre temps et nos efforts pour créer des calligraphes, qui demeurent éternellement rivés à « l'exemple » et sont condamnés, comme le dit Chardin, « à ne jamais voir la nature ». Apprendre à la regarder, à la voir, c'est apprendre à la comprendre et à l'aimer. C'est nous révéler à nous mêmes une source de jouissances pures, honnêtes, moralisatrices, qui suffisent à peupler une vie et à la rendre meilleure.

V.

Ainsi donc créer aujourd'hui, en France, un enseignement vraiment pratique des Beaux-Arts plastiques, c'est tout bonnement apprendre aux enfants à voir, à retenir et à comparer. A Voir, parce que de l'intérêt qu'ils prendront aux spectacles qui se déroulent sous leurs yeux, et aux œuvres d'art qui leur seront soumises, naîtra l'intelligence d'une foule de faits harmonieux qui demeurent actuellement pour eux inaperçus. A Retenir, parce que c'est en meublant leur cerveau d'images observées qu'ils arriveront à posséder les éléments indispensables de discernement, sur lesquelles ils pourront asseoir leurs comparaisons. A Comparer, parce que c'est d'un ingénieux rapprochement entre des sensations enregistrées antérieurement et les sensations de l'heure actuelle, que naît cette faculté de jugement qui constitue ce qu'on appelle le goût.

Existe-t-il des précédents d'un enseignement pareil ? quelles sont les mesures les plus propres à généraliser cet enseignement et à le rendre pratique ?

Telles sont les deux questions qui s'imposent actuellement à nous et qu'il s'agit de résoudre.

A notre connaissance, deux tentatives ont déjà été faites qui, si elles ne visent pas exactement le but que nous nous proposons d'atteindre, s'y rattachent du moins par plus d'un côté. La première est le système d'éducation prôné par M. Jobard, de Bruxelles, lequel consistait à frapper les regards de l'élève, à intéresser ses yeux et à développer sa mémoire ; la seconde a été pratiquée à Paris même, pendant quelques années, par un homme éminent, M. Lecoq de Boisbaudran, qui a conservé, dans deux brochures, les grands traits de sa méthode. Le système de M. Jobard était plus général, il pouvait s'appliquer un peu à toutes choses ; celui de M. Lecoq de Boisbaudran était plus limité et n'embrassait que les arts du dessin. Comme l'un et l'autre de ces systèmes reposent sur des principes à peu près analogues, nous ne nous occuperons que du plus récent, c'est-à-dire du système de M. de Boisbaudran.

Il est un fait d'une importance extrême, et dont ceux qui prétendent régler aujourd'hui l'enseignement du dessin ne paraissent point tenir compte, c'est que, même lorsqu'on copie un exemple, on ne dessine pas directement d'après le modèle qu'on a sous les yeux, mais d'après une image interne, qui n'est autre chose que le souvenir de cet exemple.

Et en effet, lorsqu'un artiste, lorsqu'un élève copie un modèle, que fait-il? comment s'y prend-il? Il fixe d'abord son modèle, puis il reporte les yeux sur la page blanche de son carton. A ce moment, le modèle cesse de peindre son image sur la rétine, et c'est la feuille blanche qui prend sa place. Mais, par suite de cette propriété que possède notre cerveau de faire revivre les images qui ont intérieurement frappé notre

rétine, il se produit, en dehors de la vision exacte, un phénomène interne, une sorte d'hallucination plus ou moins arrêtée, et le jeune artiste, tout en considérant la page blanche, a conscience des formes principales du modèle qu'il contemplait un instant auparavant. Si c'est un paysage qu'il veut reproduire, il voit apparaître vaguement l'arbre qui se trouve à droite, la maison qui s'élève à gauche, et il commence à en indiquer les contours; toutefois, comme le plus souvent l'image interne est indécise, inexacte, incorrecte, le dessinateur est obligé de la rectifier continuellement, en relevant la tête et en fixant de nouveau le modèle.

Par cette analyse sommaire d'une opération qu'on croit très simple en soi, « copier le modèle », on voit quel rôle la mémoire joue dans les arts du dessin, puisque, somme toute, même quand nous copions, nous dessinons toujours de mémoire; à plus forte raison en est-il de même quand nous dessinons d'imagination. Reynolds l'a fort bien dit: « C'est en vain que les peintres et les poètes cherchent à inventer, si avant tout, ils n'ont pas rassemblé les matériaux propres à exercer leur esprit et à faire naître chez eux les idées nouvelles. Rien ne produit rien. » Les œuvres les plus personnelles sont toujours empruntées par l'artiste à la nature qu'il a vue, étudiée, retenue. Elles sont empruntées, non pas brutalement, mais, suivant l'expression charmante de Montaigne, comme le miel que les abeilles pillottent dans les fleurs, et qui n'est cependant « ni thym, ni marjolaine ».

Il faut ajouter que pour les cerveaux bien doués, cette faculté d'emmagasiner les images, de les évoquer et de les faire revivre, est susceptible de développements extraordinaires, et d'une incroyable perfection.

Brière de Boismont cite l'exemple d'un peintre anglais, auquel il suffisait d'avoir fait poser une seule fois son modèle pour en conserver un souvenir si parfait, qu'il pouvait achever d'en faire le portrait de mémoire, sans le faire poser de nouveau. Les ouvriers des Gobelins qui tissent à l'envers, c'est-à-dire qui sont obligés de renverser l'image mnémotechnique, et qui travaillent suivant cette image renversée pendant des années, transposant la tonalité de leur modèle; les graveurs au burin les dessinateurs sur bois, qui copient un modèle à l'envers, et cela sans difficulté, ne sont guère moins extraordinaires.

Eh bien, c'est cette merveilleuse et indispensable faculté que M. Lecoq de Boisbaudran prétendait développer et instruire grâce à son « Éducation de la mémoire pittoresque ». Au lieu de river ses élèves à leurs pupitres ou à leurs cartons, de leur faire péniblement copier un modèle immobile, il les habituait, par une série d'exercices gradués, à apprendre par cœur le modèle et à le reproduire sans l'avoir sous les yeux. Rien ne peut mieux prouver du reste combien l'éminent professeur voyait juste, et combien la mémoire est une chose malléable, combien elle se développe avec rapidité et à quel degré de précision elle peut parvenir, que les dessins exécutés de la sorte, après quelques mois seulement d'exercice, par les élèves de M. de Boisbaudran. En présence de pareils résultats, il semble en effet, que nous touchions à la solution cherchée et que ce grand problème de l'éducation artistique universelle, qui importe tant à une société démocratique, soit enfin résolu. Puisque le cerveau est susceptible d'acquérir par l'éducation une pareille mémoire, la difficulté ne gît plus que dans le choix des

modèles qu'il faut faire « apprendre » à l'enfant, et qui vont devenir le point de départ de ses jugements. Or le nombre de chefs-d'œuvre indiscutables que nous ont laissés, dans toutes les branches de l'art, les générations disparues, est assez grand pour que nous n'ayons que l'embarras du choix.

Malheureusement l'enseignement de M. Lecoq de Boisbaudran fut de courte durée. Les nouveautés se trouvent rarement du goût des puissants de ce monde ; on obligea bien vite le vieux professeur à renoncer à ses expériences, qui troublaient la sereine ignorance de ses supérieurs hiérarchiques. On avait hâte de remettre la lumière sous le boisseau. « L'éducation de la mémoire pittoresque » n'avait pas du reste été conçue ni réglée en vue du public, ni d'un enseignement universel. La méthode nouvelle ne visait que les futurs artistes, peintres, dessinateurs, ornemanistes, statuaires. Si, dans son cadre restreint, elle peut servir de démonstration, encore pour être généralisée aurait-elle eu besoin, M. de Boisbaudran le reconnaît lui-même, de subir des transformations.

Pour créer un enseignement universel des Beaux-Arts, il faudrait, en effet, élargir cette méthode, et l'élargir dans ce qu'elle a de nouveau, c'est-à-dire abandonner la partie graphique, ou tout au moins rejeter cette partie au troisième plan, et, à l'aide de la parole et de la lecture, arriver à développer chez l'enfant l'habitude de l'observation, qui engendre la mémoire, et lui fournit les moyens de comparaison, qui aident à la formation du goût.

L'enseignement écrit, c'est-à-dire par le livre, est, dans l'ordre d'idées qui nous occupe, assurément inférieur à l'enseignement oral ; mais le livre a cet avan-

tage immense de pouvoir être partout en même temps. Or le premier obstacle auquel nous nous heurterons dans notre enseignement, ce sera la pénurie de professeurs. Le premier devoir qui nous incombe, est donc de créer avant tout le « livre » qui pourra, en maint endroit, suppléer auprès de l'élève à ce professeur absent, et même, au besoin, qui pourrait aider à former ce professeur, en lui apprenant ce qu'on attend de lui, et ce qu'il doit lui-même observer, étudier et retenir, pour pouvoir enseigner.

Il est clair que lorsque nous disons le « livre », nous prenons ce mot dans un sens général ; un volume complet, qui renfermerait tout l'enseignement qu'il nous faut prodiguer, serait trop vaste et trop cher pour pouvoir être répandu à profusion. En outre, à chaque jour suffit à sa tâche. Aussi, au lieu d'un « livre », est-ce une Bibliothèque que nous aurions dû dire, et c'est ce mot, que dorénavant nous allons employer.

Cette bibliothèque pourrait même être divisée en deux grandes branches : l'une qui prendrait le nom de *Bibliothèque générale* des Beaux-arts ; l'autre qui prendrait le nom de *Bibliothèque spéciale*.

La *Bibliothèque générale* traiterait des principes de l'Art. Elle formulerait la série de ces grandes règles qui, dans chacun des beaux-arts plastiques, s'adaptent à toutes les époques, à tous les pays, à toutes les écoles. Un diplomate, écrivain de talent, M. de Gobineau, à propos des philosophies et des religions asiatiques, fait observer que toutes les croyances religieuses ont un fond de morale qui leur est commun, et qu'elles sont d'accord pour prêcher les mêmes principes essentiels. Mais elles diffèrent par le culte, par les rites, par certains dogmes originels, et cette différence, qui ne

devrait être qu'accessoire, suffit à jeter entre les hommes les plus effroyables ferments de discorde. Eh bien, dans l'art, il en est presque de même. Il existe un certain nombre de vérités fondamentales reposant exclusivement sur le bon sens, le raisonnement, l'expérience et l'observation de la nature, qu'on retrouve partout et qu'on ne peut braver impunément. Les diverses façons d'habiller ces vérités primordiales, nommées pour certains arts les *styles,* pour d'autres les *écoles,* peuvent nous émouvoir et nous passionner, mais non pas nous empêcher de reconnaître qu'elles enveloppent des principes identiques, lesquels, étant donnée la brièveté des choses humaines, peuvent passer pour immuables.

Ce sont ces grandes vérités que la *Bibliothèque générale* serait chargée de mettre en lumière. Nos premières publications répandraient ainsi dans toutes nos écoles l'initiation première, la plus importante à tous les égards et j'ajouterai la plus facile. Il est en effet plus aisé de voir si une statue est bien d'aplomb, si ses proportions sont normales, si son attitude est logique, que de distinguer de quel temps elle est, de quel pays, de quel artiste, et d'entamer là-dessus des discussions ardues. En outre, en apprenant à connaître ces grandes vérités primordiales, notre élève apprend également que l'Art a pour but de satisfaire à la fois les yeux et l'esprit. Dès lors, il lui sait gré de ses tentatives, il s'intéresse à ses efforts, il lui est reconnaissant des jouissances qu'il en tire, son œil se forme, son esprit s'exerce, sa mémoire se développe, son jugement s'épure, et notre but est atteint. Enfin n'ayant pas, dès le principe, l'intelligence farcie de notions poncives, bien persuadé que toutes

les règles que l'Art regarde comme fondamentales sont empruntées à la nature, c'est à elle qu'il reviendra volontiers pour chercher ses points de comparaison, et dès lors, il ne risque pas de s'engager à fond dans une voie fausse et par cela même dangereuse.

Ces premières publications devraient être écrites dans un style clair, net, précis, sans effet littéraire, sans recherche de la phrase ; mais cependant avec cette élégance et ce soin, qui constituent eux-mêmes un Art. Il faudrait en un mot une série de petits ouvrages didactiques, s'éloignant par la forme de l'aridité de nos livres élémentaires, mais s'en rapprochant par la précision. La littérature française compte déjà un livre remarquable dans ce genre, — j'ai nommé la *Grammaire des arts du dessin.* Mais le bel ouvrage de M. Charles Blanc s'adresse exclusivement, l'auteur le dit lui-même, aux gens du monde. C'est la monnaie de cette grammaire qu'il nous faudrait, car nos petits livres devraient être écrits pour des écoliers. Je voudrais, en outre, qu'ils fussent signés des noms les plus autorisés dans chaque spécialité. Certes, enseigner la nation tout entière, appeler de nouvelles classes sociales, destituées jusque-là de toute éducation artistique, aux jouissances ineffables de l'art, au bienfait de ses contemplations sereines et à la formation du goût, c'est là une besogne assez noble pour que personne ne la croie au-dessous de soi, et une tâche assez importante pour que nul ne refuse son concours.

Ajoutons, qu'en ces petits ouvrages, la forme devrait égaler le fond, qu'ils devraient être admirablement illustrés et, malgré cela, très bon marché, de façon à ce que leur bas prix permît de les répandre entre toutes

les mains, aussi bien dans celles de nos modestes maîtres d'école, que dans celles des élèves de nos pensions, de nos collèges, de nos lycées.

Cette première bibliothèque comporterait une demi-douzaine de volumes. Il faudrait que le premier traitât de l'Art en général, de son rôle dans la société, de la nécessité de son enseignement, des grandes étapes qu'il a parcourues, etc. Cinq autres volumes traiteraient de l'*Architecture,* de la *Peinture,* de la *Sculpture,* de l'*Ornementation,* de la *Musique,* considérées dans leur ensemble, ne s'arrêtant qu'aux principes essentiels, et donnant à grands traits une histoire générale de chacun de ces arts, histoire où l'on puiserait des exemples à l'appui de chaque principe émis. On pourrait faire deux éditions de cette *Bibliothèque générale,* l'une réservée exclusivement aux maîtres, l'autre aux élèves. La première contiendrait, outre le texte ordinaire, une sorte de questionnaire avec demandes et réponses, permettant au maître de synthétiser son enseignement, un guide lui indiquant les points sur lesquels il doit insister, et une table bibliographique le renseignant sur les ouvrages qu'il peut consulter dans les bibliothèques publiques, pour parfaire son éducation.

Pour la *Bibliothèque spéciale,* le genre et la forme adoptés devraient être identiques. Le texte devrait avoir les mêmes qualités de netteté, de précision, d'élégance et de sobriété. Le prix devrait également en être fort bas, et l'exécution aussi bien que l'illustration en devraient néanmoins être admirablement soignées. Le fond seul différerait, il constituerait une sorte d'enseignement secondaire. Entrant plus profondément dans le détail des manifestations artistiques, il les séparerait

par périodes de temps et les grouperait par pays. S'appliquant à en faire ressortir les qualités distinctives, il les rattacherait aux conditions de climat, d'époque, de race, de milieu, qui leur ont imprimé leur principal caractère. Un questionnaire et un tableau bibliographique viendraient encore aider à l'instruction du maître, et faciliter son enseignement.

Enfin, pour compléter notre bibliothèque d'art, il serait nécessaire, je crois, de publier un dernier volume spécialement réservé aux instituteurs, lequel aurait pour mission de leur expliquer le but civilisateur qu'on se propose d'atteindre et la raison des moyens employés. On les mettrait ainsi à même de mieux diriger leurs cours. Ce livre se terminerait par un chapitre sur l'*Étude de la nature*, qui servirait de guide pour exercer, dans des promenades instructives, les jeunes élèves à bien voir les formes et les couleurs, pour leur apprendre à noter les contrastes, à étudier les ressemblances, de façon à conserver un souvenir précis de ce qui a frappé leurs yeux. Ce souvenir devrait être contrôlé, après la rentrée, par une série de questions adroitement posées, et forçant l'élève à se rappeler, jusque dans leurs plus minces détails, les spectacles qui ont défilé sous ses yeux.

Comme un des éléments les plus actifs pour la propagation de l'enseignement est l'émulation, des récompenses pourraient être accordées à tous les élèves se distinguant par leurs aptitudes et leurs progrès. Ces récompenses consisteraient en des gravures de choix, qui remplaceraient avec avantage les ignobles images qu'on laisse actuellement entre les mains de nos enfants. A cette fin, chaque année l'Administration des Beaux-Arts pourrait commander, à nos aquafortistes

et à nos graveurs au burin, un certain nombre de planches représentant les chefs-d'œuvre de sculpture, de peinture, d'architecture des principales écoles. La calchographie du Louvre pourrait, dès à présent, fournir un nombre considérable de planches magnifiques, qui seraient livrées au prix du tirage.

En outre, chaque année les instituteurs pourraient être réunis au chef-lieu d'arrondissement, sous la présidence de l'inspecteur régional du dessin. Une fois réunis, ils expliqueraient les résultats qu'ils ont obtenus et les procédés qui leur ont donné les meilleurs fruits. Celui ou ceux qui se seraient particulièrement distingués recevraient, outre une gratification, un objet d'art, tableau, gravure encadrée, moulage, terre cuite, qui deviendrait la propriété de l'école et serait inaliénable. L'inspecteur profiterait de cette réunion pour recommander aux instituteurs les méthodes les mieux adaptées à l'esprit de leurs élèves, et pour rectifier les idées erronées qui pourraient se faire jour dans la discussion.

Pour en finir avec notre bibliothèque élémentaire, nous ajouterons qu'elle pourra, par la suite, prendre tel développement qu'on jugera nécessaire, et embrasser les sujets les plus variés, mais tous se rapportant aux Beaux-Arts. A côté des études visant plus spécialement les grandes manifestations artistiques, la *Bibliothèque spéciale* pourra en effet réserver un certain nombre de ses manuels aux Beaux-Arts appliqués à l'industrie.

Ces petits opuscules auront leur place marquée dans les écoles spéciales et entre les mains des apprentis de nos principaux métiers d'art. Tels seraient les volumes consacrés spécialement à la Bijouterie, à la

Céramique, à l'Orfèvrerie, aux Impressions et Dessins sur étoffes, à la Fabrication des meubles, à la Serrurerie d'art, etc.

Pour apprendre une langue étrangère il est deux manières de procéder : la première, toute de routine, qui consiste à se mêler à des personnes parlant cette langue, et à retenir tant bien que mal des mots et des lambeaux de phrases, avec lesquels dans la suite on arrive à exprimer sa pensée. Mais quand on est loin de ce milieu fécond, il faut bien avoir recours à un mode d'enseignement différent ; et alors il est indispensable de posséder la grammaire de cette langue, son dictionnaire et des exemples formant une sorte d'anthologie. C'est cette grammaire, ce dictionnaire, ces exemples, que fournira cette petite bibliothèque ; et, par sa création, on pourra généraliser en quelques années un enseignement absolument nul à l'heure présente, et que cependant quantité d'intelligences sont aptes à recevoir.

VI

Si on ne peut demander à un maître, quelque ingénieux qu'il soit, d'apprendre à ses élèves une grammaire qui n'existe pas, s'il est indispensable avant toute chose de mettre à la portée de tous des formules d'enseignement, il faut bien avouer cependant que toute éducation écrite et orale n'a de valeur (en matière de Beaux-Arts) qu'à la condition de placer des ouvrages d'art sous les yeux de ceux qu'on prétend instruire. Un pareil enseignement ne peut en effet avoir qu'un seul résultat, celui de mettre le jugement de l'élève à même de s'exercer. Mais pour qu'il s'exerce, il lui faut un but, une raison, une occasion, un motif, c'est-à-dire un objet d'art, ou, ce qui est préférable, une série d'objets d'art.

On comprend donc que le premier soin, en même temps que le premier devoir, de l'instituteur ou du maître chargé dans la pension, le collège, le lycée ou l'école, d'ouvrir les idées de ses élèves aux préoccupations artistiques, devra être de conduire ceux-ci dans les musées de Beaux-Arts qui seront à sa portée. Autant que possible ces visites devront être répétées chaque semaine, de façon à ce que les premières im-

pressions une fois reçues ne s'effacent pas, mais au contraire se corroborent par des impressions nouvelles. En outre, chacune de ces visites devra dans le principe être de courte durée et proportionnée à l'âge et au développement intellectuel des élèves, de manière à ne pas occasioner une fatigue qui serait promptement suivie de dégoût. Pendant les premières visites, les enfants devront être abandonnés à eux-mêmes. Il est bon, que dès le premier jour, ils s'habituent *proprio motu* à regarder et à analyser. Ce qui les absorbera du reste dans les commencements, aussi bien dans la peinture que dans la sculpture, c'est le sujet, dans le meuble, dans l'arme, la faïencee, l'objet d'art, c'est la provenance. La cuirasse de Charles IX n'intéresse pas l'enfant à cause de l'admirable finesse de sa décoration; elle l'intéresse parce qu'elle est la cuirasse à Charles IX. Il est donc bon de laisser s'émousser ce genre de curiosité, avant d'aborder l'étude des qualités artistiques. Le maître pourra même consacrer quelques instants à l'explication du sujet ou de sa provenance. Ce n'est point là du temps perdu, car, pendant cette explication, l'enfant fixe attentivement l'objet et en grave les particularités dans sa mémoire.

Dans les premières visites aux musées de peinture et de sculpture, l'attention de l'élève se portera de préférence devant les sujets violents et sanguinaires. Le maître ne devra pas en être surpris. Les spectacles cruels exercent sur les jeunes esprits une sorte de fascination. Telle fillette aimable, délicate et sensible, qui se trouverait mal à la vue d'une goutte de sang, considère sans effroi d'atroces hécatombes. Les cadavres entassés ne l'émeuvent qu'à demi et il ne faut pas s'en montrer choqué, car la fiction demeure

pour elle à l'état de fiction. Comme Marie-Thérèse en face du Milon de Crotone, elle est tentée de s'écrier : « Ah ! le pauvre homme ! » Mais si l'illusion se produit pendant un instant, il s'opère presque immédiatement une rectification, qui lui fait comprendre que ce n'est pas la réalité qu'elle a sous les yeux.

Elle compatit aux douleurs exprimées par l'artiste, mais la bordure dorée qui encadre le tableau, les personnes qui circulent auprès, le salon dans lequel il se trouve, lui font apercevoir bien vite que le danger n'existe pas, et que ce n'est pas du sang qui coule, mais bien de la couleur. Alors elle admire le moyen par lequel l'artiste est arrivé à produire l'illusion qu'elle a sentie, elle cherche les raisons qui ont pu lui causer une émotion si vive. Dès lors, elle analyse, elle étudie ; c'est le moment qu'il faut guetter, guidez-la seulement quelque peu et bientôt elle s'intéressera aux choses simples. L'art, petit à petit, l'absorbera, le sujet cessera d'être sa préoccupation exclusive, et tout un nouvel ordre de jouissances fécondes lui sera révélé.

Mais il faut bien se souvenir que, pour être facilement comprises, les leçons devront être toujours simples et peu chargées en détails d'érudition. Il ne faut pas perdre de vue non plus que le but de l'enseignement est double : habituer les enfants à raisonner leurs sensations, à analyser leurs impressions, et aussi à conserver dans leur esprit une image aussi exacte que possible de l'œuvre choisie pour la leçon.

Pour s'assurer que ce double résultat a été atteint, on devra, à plusieurs jours d'intervalle, et en dehors du musée, questionner les enfants sur les principaux caractères des œuvres d'art étudiées dans la précédente visite, et au besoin les faire rectifier par de

petits camarades. Dès qu'ils commenceront à s'intéresser aux qualités d'exécution, à la vérité de l'expression, à la fidélité du rendu, il ne faudra pas manquer de provoquer des comparaisons entre les œuvres précédemment étudiées et la nature humaine. Dans une promenade, on ne manquera pas de sujets. Ici, c'est le ciel qui roulera des nuages comme tel tableau de Ruysdaël ou de Salvator Rosa. Là, c'est un travailleur ou un passant, dont la pose rappellera telle ou telle statue. On pourra profiter des expositions d'art contemporain pour compléter l'instruction des élèves, mais dans ces visites, le maître devra s'abstenir autant que possible de remarques critiques et abandonner davantage à ses propres impressions l'esprit des jeunes enfants confiés à ses soins. Enfin, quand lui-même il sera suffisamment préparé, il pourra permettre à ses élèves de lui adresser des questions; mais, avant cela, il faut qu'il soit prêt à tout, car, en Art comme en toute autre matière, les enfants ont des « pourquoi? » qui ne laissent pas que d'être très embarrassants.

Ajoutons en dernier ressort qu'au lieu de punir l'élève qui dessine des « bonshommes », le maître devra, en dehors des heures de la classe, chercher plutôt à le corriger, en ne manquant pas de lui faire observer les fautes qu'il commet contre les proportions du corps humain, ou contre la perspective, et en l'engageant à se rectifier sur le souvenir qu'il a dû conserver de telle ou telle œuvre d'art, ou encore en consultant la nature telle qu'elle s'offre à ses yeux.

Ainsi, en très peu de temps, sans professeurs spéciaux, sans autre dépense que celle de quelques livres peu coûteux, l'enfant doué de quelque disposition saura non seulement regarder une œuvre d'art, mais

en comprendre les qualités, et dans sa continuelle comparaison de la reproduction avec l'original, de l'œuvre humaine avec son modèle, il aura appris à voir et à juger. Plus tard, devenu homme, il sera une force vive pour son pays. S'il a la moindre aptitude pour le dessin, vous pouvez être certain qu'il s'y adonnera avec ferveur. Si sa main est malhabile, il n'en demeurera pas moins un juge expert, un homme de goût ; et, dans l'un comme dans l'autre cas, les connaissances qu'il aura acquises, l'esprit critique développé en lui, le don de l'observation qu'il se sera assimilé en feront un amoureux des Arts et de la nature. L'esprit meublé de beaux modèles, il saura s'intéresser à tout sans que son goût en soit atteint. S'il a appris, avec Diderot, que « la nature ne fait rien d'incorrect, que toute forme, belle ou laide, a sa cause, et que de tous les êtres qui existent il n'y en a pas un qui ne soit comme il doit être », il saura également que les formes sont comme les actions, qu'il en est de bonnes et de mauvaises, et que les premières sont seules dignes d'être encouragées. Le vulgaire pourra lui sembler beau, mais non parce qu'il est vulgaire, la laideur pourra l'émouvoir, mais non parce qu'elle est la laideur. Au travers de l'œuvre il cherchera en lui-même et trouvera des points de comparaison qui lui permettront d'asseoir un jugement et de rectifier les fautes.

Instinctivement, il reconnaîtra avec Reynolds que « l'Art a des limites, mais que l'imagination n'en a pas ». Peu à peu, en agissant de la sorte, il sera amené à contempler et à comprendre la nature, but suprême auquel nous conduit l'Art, qui n'est et ne doit être lui-même qu'une initiation. Dès lors tout un monde de

joies ineffables, de jouissances exquises lui sera révélé, et il se trouvera soustrait à ces distractions purement matérielles auxquelles, faute de culture, il s'est adonné jusqu'à ce jour, distractions qui sont un danger pour la société et une honte pour la civilisation.

Mais, objectera-t-on, un pareil enseignement, fort logique et fort simple en apparence, exige encore une foule de conditions accessoires assez peu faciles à réunir; et, pour n'en citer que deux, il faut tout d'abord un personnel enseignant nombreux et bien dressé; or un pareil personnel ne se forme point à la minute; ensuite il faut des musées, des réunions d'objet d'art, des galeries, des collections : tout cela est rare. — Rien n'est plus vrai. J'en demeure d'accord. — Aussi les réflexions qui précèdent n'ont-elles pas la prétention de poser les bases de réformes réalisables en quelques heures, ni en quelques mois. Elles montrent ce qu'avec un peu de patience et beaucoup de persévérance on peut arriver à réaliser dans un temps plus ou moins éloigné. Somme toute, que vous proposez-vous de créer, pour développer chez nos enfants le goût des Beaux-arts? Des écoles de dessin. Eh bien, cela n'est-il pas infiniment plus long et plus difficile encore? Sur dix maîtres ou instituteurs vous n'en trouverez pas un assurément qui soit capable de faire un cours de dessin tel que vous le comprenez; vous n'en trouverez pas un sur vingt, peut-être le trouverez-vous sur cent. Tandis que sur dix maîtres vous en trouverez aisément deux, trois et peut-être plus qui, avec des bons livres entre les mains et une très courte initiation, seront en état de faire les leçons que j'indique. De plus, eux-mêmes ils pourront se renseigner avant de faire leur leçon; ils pourront, dans une promenade

préalable, faite avec un homme compétent, puiser les éléments de leurs appréciations et les rectifier au besoin. Au lieu d'avoir dans nos musées des conservateurs en petit nombre qui, surchargés de travail et de responsabilités, se rendent difficilement accessibles, ou qui, dans certaines villes, mal rétribués, sont obligés d'avoir recours pour vivre, à des travaux plus lucratifs, ayez un certain nombre de jeunes attachés, instruits, zélés, aimables pour le public, toujours à sa disposition, et qui se chargent non seulement de fournir les renseignements qu'on leur demande, mais d'expliquer les richesses dont ils sont les gardiens; et vous verrez la foule leur faire cortège, prendre des notes, s'instruire et former ainsi pour l'avenir une pépinière de moniteurs et de professeurs de bonne volonté.

Eh! parbleu, nous le savons mieux que personne, l'enseignement que nous réclamons pour nos enfants serait en ce moment fort utile pour les grandes personnes. L'instruction artistique de notre pays est si en retard, que les premiers souscripteurs à cette *Bibliothèque élémentaire,* dont nous posions tout à l'heure les bases, seront certainement des braves gens ayant depuis longtemps atteint l'âge de raison. Pour comprendre quelle fièvre d'instruction dévore notre temps, il suffit de voir avec quelle avidité on se presse à l'enseignement ardu des conférences (je dis ardu parce qu'il est fait à bâtons rompus, sans suite, sautant d'un sujet à un autre, et aussi parce qu'il n'occupe que les oreilles, laissant les yeux désintéressés). Ajoutez à cela que les conférenciers, par préférence, abordent presque toujours des sujets trop élevés, constituant un enseignement supérieur, alors que l'enseignement primaire de leur auditoire a été nul ou insuffisant. Mais si nous

parvenions seulement à former en quelques années un personnel de maîtres et de maîtresses, qui plus tard, formera nos enfants, si nous pouvions seulement inculquer cet amour raisonné de l'Art, à ceux qui seront prochainement les contre-maîtres de nos usines, nous aurions acquis un résultat considérable, fécond en conséquences heureuses, précieux à tous les égards.

Reste la question des musées. Il est vrai qu'ils font encore défaut un peu partout, et que, seules, les grandes villes en possèdent; mais on en fonde chaque jour et on pourrait en fonder bien davantage si, au lieu d'originaux de qualité douteuse, on voulait se contenter de bonnes copies. Faute de tableaux, il faut réunir des gravures; faute de marbres, il faut collectionner les plâtres. N'est-ce point du reste ainsi que la plupart d'entre nous ont appris à connaître l'Antiquité et la Renaissance, à admirer les chefs-d'œuvre de l'Italie et de la Grèce? La photographie et la galvanoplastie ont réalisé des merveilles depuis dix ans; il faut utiliser ces procédés nouveaux. Déjà, dans de récentes conférences, on a montré le résultat qu'on pouvait tirer de projections photographiques accompagnant une instruction orale; quels merveilleux résultats n'obtiendrait-on pas de ce moyen ingénieux appliqué à l'enseignement des Beaux-arts?

Mais, à défaut de musées, on a les expositions. Qu'on provoque dans les départements des expositions rétrospectives et modernes. Que chaque ville forme un fonds pour instituer des médailles, et vous verrez affluer nos artistes nationaux. Peintres, sculpteurs et même artistes industriels, fabricants de bronze, céramistes, fabricants de meubles, serruriers d'art se feront un devoir d'envoyer leurs plus belles œuvres. Le gou-

vernement achète à chaque salon un certain nombre d'ouvrages d'art ; qu'il les expose de ville en ville avant de les répartir entre nos divers musées provinciaux. Une entreprise se fonde pour répandre dans les parloirs de nos collèges, dans les salles de nos mairies, dans les couloirs de nos bibliothèques, de belles estampes et de belles chromographies bien encadrées ; qu'on encourage cette entreprise. Dès que l'administration aura marqué sa ferme volonté d'entrer dans cette voie, on verra de tous côtés les idées ingénieuses surgir, et les difficultés vaincues ou tournées par des moyens qu'on ne soupçonne point encore.

La Bruyère l'a dit : « Il y a dans l'Art un point de perfection, comme de bonté ou de maturité dans la nature. Celui qui le sent et qui l'aime a le goût parfait. Celui qui ne le sent pas et qui aime en deçà ou au delà a le goût défectueux. » C'est là une grande vérité dont il faut nous pénétrer. Ce goût parfait, s'il nous fait défaut, il faut à tout prix que nos enfants puissent l'acquérir par la contemplation des belles œuvres et par l'initiation aux sublimes jouissances de l'Art. Ce n'est qu'à cette condition que nous pouvons espérer de conserver dans l'avenir notre suprématie artistique et notre richesse industrielle. C'est à ce prix seulement que nous pouvons donner à l'Europe le grandiose spectacle d'une Démocratie vertueuse, raisonnable, pacifique, d'une République sage, instruite, honnête, digne de servir d'exemple au monde entier.

www.ingramcontent.com/pod-product-compliance
Lightning Source LLC
Chambersburg PA
CBHW070957240526
45469CB00016B/1454